U0114608

A Brief History of
Chinese Art

極簡中國美術史（索引版）

鄭昶 著

開明書店

編輯大意

一、美術範圍極廣，而講中國的美術，尤覺繁富，例如「篆刻」「書法」，在世界美術中為中國所獨有。此外如「雕塑」「陶瓷」等，中國亦別樹一幟。茲擇其最重要者而敘述之，分為：1. 緒論；2. 雕塑；3. 建築；4. 繪畫；5. 書法；6. 陶瓷。

二、中國美術的演進，與世界美術有相當的關係，在世界美術有相當的地位，研究美術者必須先知其概況，然後研究各種中國美術的演進，始能得融會貫通之趣。故本書於緒論中詳述中國美術與世界美術的關係而比較其價值，此外如雕塑、建築等，即就各種美術，按其時代之後先、技巧的演進，而言其源流派別，取材務博，措詞求簡。

三、本書編述，根據各種美術如何演進的情形而歷述其源流、派別及其與各方面之關係，多以事物來證明歷史，故於各種美術的代表作家，或代表作品，或特殊的事實，無不從詳介紹。

四、中國關於美術的專書殊屬寥寥，搜輯參考，實感困難。掛一漏萬，在所難免，希海內博雅君子，不吝匡政。

作者於民國二十四年

目錄

第一章 緒論

英國雷特（Herbert Read）教授近著《藝術之意義》（The Meaning of Art）中論到中國藝術，有這樣的一段：

中國藝術較埃及藝術為有系統、有條理，且其所受外國影響甚大，淵源甚深，故其藝術可說是超越國境的。中國藝術起源於紀元前十三世紀，遞傳變遷，迄於今日。中間雖經過黑暗與搖撼不穩的時期，但其精神是始終一貫的。世界上藝術活動之豐富暢茂，無有過於中國，而藝術上的成就，亦無有出於中國之右者。

不過，中國藝術卻因種種關係有着它的限度，從未能造就宏大瑰瑋的氣度；但此僅限於建築一端而言，蓋吾人從未見有任何中國建築，足以與希臘或峨特式（編注：今譯哥特式）建築相媲美。然除建築而外的一切藝術，尤其是繪畫和雕塑，已能臻吾人理想中的完善境地。且此類善美的作品，屢見不鮮，絕非偶然獲得之產物。

講到中國藝術，吾人不能不想到中國幅員的遼闊廣大，等於英國的極北直至阿拉伯的極南。中國與他國互通氣息，因而其藝術上之特性互相雷同者，為印度、波斯及日本。如此特質所成之東方藝術，正如西方峨特式與希臘藝術一樣，乃是超越國境的、世界的。

東方藝術的各種特質之一歸宿點，厥為對於宇宙之態度。此種態度與西方人的完全不同。東方人對於宇宙，不能如希臘人一樣採取一種鎮靜接受與感覺享受的態度，也不能如峨特人一樣採取一種恐懼而虔敬的態度。中國人的態度可說是神祕的。他之接受宇宙，與希臘無異，但他卻不佯作了

解宇宙：這便與希獵人不同。他之於一切事物中觀察到神祕，與峨特人無異，但他不因神祕而畏懼：這便與峨特人不同。東方人接受宇宙，並也想法去了解它，而其設法了解的態度，並不若希臘人之憑藉智慧與感覺，卻是出於東方宗教所特有的一種由於本性的自然態度。

單憑智慧和感覺去了解宇宙在東方人看來是很膚淺的。在東方人腦裏，有一個肉的世界，同時也有一個靈的世界，但在這兩個世界中間，卻沒有一座合理的橋梁存在。但人類有一種智能，藉此智能得於靈肉兩世界中間，維持一種緊張的情態：這種緊張的情態也就是一種平靜的情態。那種智能，我們叫它做本性。

東方藝術便是這種本性上智能的運用，也就是物象的外表與實體互相打通的關鍵。由於這種原因，所以東方藝術不能有宏大瑰瑋的氣度。我們知道人類之有宏大瑰瑋的氣度，唯有在表現他自己的光榮意識的時候，或在崇拜神人同形的神道時他自己暴露卑賤恥辱意識的時候。凡是一種藝術，有着表現超現實的崇高作用的，那末，此種藝術必定是非自然的，是抽象的。王爾德曾經說過，東方藝術不在乎摹仿自然與諂媚人類，所以不致陷於大多數歐洲藝術的平庸粗俗。

在中國，上述的東方藝術態度，又受着多種特殊的變化的支配。例如中國曾受其北部與西部異族的侵略，曾一度由這些異族介紹了一種幾何形體的藝術進去。但在中國藝術上，有着最顯著的影響是宗教的勢力，尤其是佛教與儒家。這些宗教對於中國的各種藝術曾給予了一種驚人的活力，但同時也加上了許多弊害，例如佛教之堅持教義的象

微，因而於藝術上種下一種惡劣的因素。至於儒家之崇拜祖先，在藝術上不免流為一種粗鄙的傳統主義，一切藝術上的活動，就因而為古代藝術所嚴峻限制。然在中國藝術雖有這種種限制，也可說正是由於這種種限制，中國藝術乃得獲致一種魄力。此種魄力到了宋朝乃臻於登峰造極的境地。

　　中國宋朝的藝術，在形式上可說與歐洲的初期峨特式藝術相類似，在時間上也相差無幾。

雷特這本書，扼要地發揮藝術的本質、諸相以及發展的輪廓，精語甚多，為最近一本值得諷誦的好書。不過說雷特論中國藝術千真萬確，那也未免過分。

　　雷特要把中國藝術納入世界關係裏，第一就着眼中國藝術之域外影響，由此點而咬定中國藝術是超越國境的。誠然，中國自先秦迄於唐代的纖瑣藝術（指工藝美術品之類）和佛教輸入後的造型美術，在長時期中不斷地和外域發生交涉。然此種交涉有時間和地域的限制，有容受性寬狹的限制；往後反推進了向「中國的」獨特境地而拒絕了超越國境的發展。我們一究唐以後的歷史，充分可以明白這一點。雷特但注意到交涉的炫耀情形而忽略了歷史的全潮流，所以他下了這杌隉（wù niè，傾危，站不住腳）不安的斷語。中國藝術的全潮流，自然是整齊而有系統的；但因蒐集材料的不完備，在發展的諸階段中不容易看出建築、雕刻、繪畫等中間的連鎖狀態。這個難點在中國人尚且如此，在外國人更無論了，因此我們不能過於責備雷特。

　　雷特往下就提出建築無偉大氣度，以及建築不如雕刻、繪畫那麼完善；就是停滯在上述的難點中。雷特談起偉大的建築時，

頭腦中就浮起希臘神廟與峨特式教堂。他把這先人的尺度來繩中國建築，自然說它無偉大的氣度了。本來這「偉大」是飄忽不定的讚辭，這裏我也用不到硬說中國建築具有何等可和希臘與峨特式相似的偉大。不過說中國建築和雕刻、繪畫不相稱，則忘記了這三者的連鎖性了。中國的宮庭寺宇與所有的石刻雕塑有什麼不相稱？中國的園亭別墅和山水畫，有什麼不相稱？在雕刻繪畫上的變化而不可捉摸的 Phantasie（想像力），同樣在建築上存在着。這一點，雷特似乎有些外行。

又如最後雷特謂：宗教勢力決定了中國藝術的運命，所謂宗教勢力尤其是佛教和儒家，佛教因堅執教義而使藝術頑固不化，儒家因崇拜祖先而使藝術流於粗野的傳統主義。此種觀察又似是而非的。宗教勢力在某一時期可以左右藝術，如儒家之於兩漢，佛教之於六朝外，在其他時代裏的作用就很微了。反之，道家和禪宗的思想助長了後來的發展。此等思想實在已不是字義上的宗教，而是士大夫社會之美的宗教，而且和佛教與儒家的實踐有很厲害的衝突。正因這一點，中國藝術在往後的歷史上，未流於頑固不化和粗野的傳統主義。如此，雷特當中國藝術處於初期峨特式的階級，亦不免貽人以嗤議之處。

不過雷特終竟是個解人，他論中國、希臘和峨特式的藝術的差異點，在本質上是由於對宇宙態度的差異。他由這三者的比較而得的結論，確是他從銳敏的體會中得來的，也並沒有含絲毫先入之見在內。他論中國藝術的一段中關於此處的敘論，是最足爽人耳目了。關於這一點，本書編者的見解，適與雷特相吻合，所以本書對於中國美術的縱橫面觀照的立場，即以此為基礎。

中國整個的美術，可以分為四個時期：自太古歷唐虞三代

而迄於秦漢為「滋長時代」；魏、晉、南北朝為「混交時代」；自隋、唐、五代以迄宋為「繁榮時代」；自元至清為「沉滯時代」。

　在滋長時代，藝術的進展已頗見跡象。雕刻、建築、繪畫已各有顯著的製作。雕刻方面，如石器時代的「祏」、周之「石鼓」以及刀刻的竹書及漢之孝堂山與武梁祠石刻等。建築方面，如燧人氏之「傳教臺」、桀之「瑤臺」、紂之「鹿臺」、周之「靈臺」、楚之「章華臺」、秦之「琅琊臺」、漢之「通天臺」。這些都是古代人的高臺建築，都是累土叠石而製成的。至於宮殿的建築，在堯的時候，還很簡陋，到了周朝，便稍稍發達了，就有五朝、三門、六寢、六宮、九室的制度。及至秦始皇時，便有宏壯偉麗的建築物產生了。最有名的，當然是人所共知的七十萬刑犯所造成的「阿房宮」。到了漢代便有「未央宮」等更精麗的建築物出世了。

人面石雕（馬家窯文化馬廠類型）

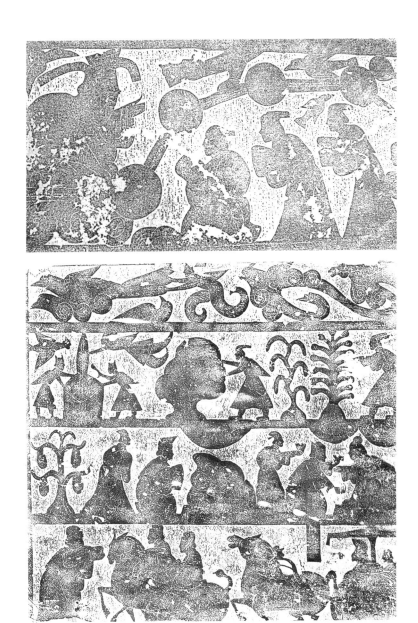

山東嘉祥武梁祠石刻

　　至於繪畫，到了周代，已有發達的徵象。到了漢代，取材寬廣，人物畫已頗發達。藝人的姓名也漸有著錄。不過研究這滋長時代的史跡，比較的文獻不足，遺物也不多，徒令後代好古之士，廢然長歎，這是我國學術界上之一大不幸。

　　魏、晉、南北朝時候是中國藝術的混交時期，此時域外文化侵入，整個的民族受了外來思想和外來式樣的誘惑之後，藝術上便得了一種極健全、極充實的伸展力，生出一種異樣光輝的變態。所以這時期是中國藝術史上最光榮的時代。

　　這其中的道理，説來有些和優生學上的理由相同。外來文化與中國特殊的民族精神，互相作微妙的結合而調和之後，必然能生出新異的氣息來的，正如優學上説甲國人與乙國人結婚，所生的混血兒最為優秀一樣。本來文化的生命，其組織至為複雜，成長的條件，果為自發的，內面發達的，不過往往要趨於單調，於是要求外來的營養與刺激，文化生命的成長，便毫不遲滯地向上了。

　　中國藝術，到了唐、宋，稟承前代強有力的素質，混血兒藝術的命運，竟一變而成為獨特的民族藝術，並且也達到優異的境域；所以這時代，是中國美術史上的繁榮時代，也就是黃金時代。

　　不過到了元、明、清三朝，中國的藝術家大都只知驚異唐、宋時藝術的精純和偉大，於是奉為金科玉律，摹擬古人的風習，從此發生。當時製作的活動不敢越出古人的繩墨，他們放棄了自由自發的創作能力，甘於膽怯地以古法自縛，跬步不前。其情形適與歐洲意大利文藝復興後的藝術之一落千丈相同，真是無獨有偶了（意大利文藝復興後的作家，但知摹擬達文西（今譯達‧

芬奇）、米克朗琪羅、拉飛耳（今譯拉斐爾）等偉才之作品，而
不知研究他們所研究的東西，其所尊重古人者，適為古人所鄙
棄）。雖然其間也有獨特的作家與作品出現，未可一概抹殺，不
過在這沉滯時期中，我國民族的獨特精神，已湮沒不彰了。不
過，話又要說回來，沉滯時代決不是退化時代。

歷史上一盛一衰的循環律，是不盡然的，這是早經現代史家
所證實了。不過文化進展的路程，正像流水一般急湍回流，有遲
有速，凡經過一時期的急進，而後此一時期，便稍遲緩了。近數
十年來，西學東漸的潮流，日漲一日，藝術上也開始容納外來式
樣和外來情調，揆諸歷史的原理，應該有一轉變了。

然而民族精神不加抉發，外來文化實也無補。因為民族精神
是民族藝術的血脈，外來文化是民族藝術的滋補。徒恃滋補品而
不加自己鍛煉，欲求自由自發，是不可能的事！所以旋轉歷史的
機運，開拓中國藝術的新局勢，有待乎我國從事於新藝術運動的
豪傑俊士，致力於民族藝術的復興運動。

思考

一、　雷特教授對於中國藝術的評判，是否切合？其評判不切合的地方，
　　　究竟怎樣？

二、　中國的建築和雕刻、圖畫，是否相稱？和西洋的，有什麼不同的
　　　地方？

三、　中國的藝術，和宗教有什麼關係？試參照雷特前說，而加以批評。

四、　中國美術的時期可以怎樣分法？近代人對於古代美術的盲目崇拜，
　　　有何不利的影響？

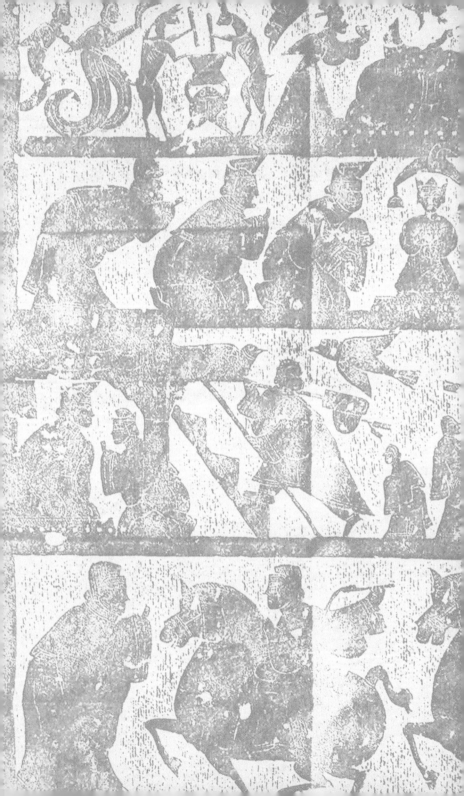

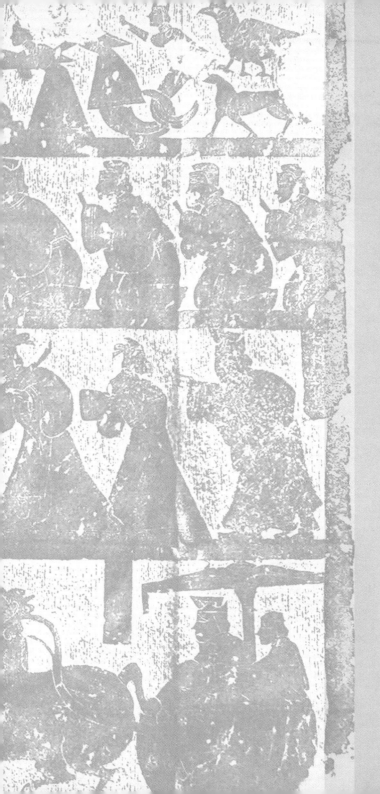

第二章　雕刻

　　太古之民，穴居野處，茹毛飲血，榛榛狉狉（zhēn zhēn pī pī，榛榛：草木叢生的樣子；狉狉：獸群狂奔的樣子。形容尚未開化的原始狀態），殆伍禽獸。他們最著的文化是結繩記事。後來因為日常生活所需，乃開始使用石制、土制，以及木製的種種實用器具。我們中國的雕刻可說是從這時候開始了。後代所發掘的石鏃、石斧、石錘、石鑽、石杵、石臼等，可以證實。

　　而當時有一種叫「祏」，尤為我國石器時代所可注意的雕刻品。據一般考古家言，這「祏」就是後代木製的供在宗廟裏的神位；由此也可知古代人崇拜祖先的思想，發達很早。用石器的時候，同時也有用貝、甲、骨、角制的器具。這些也是我國太古時重要的雕刻品。可惜遺物無存，文獻不足，考證無由，殊深可惜。

紅山文化（中國新石器時代）
圓雕石刻女神像
肩寬 10.7cm
通高 29.4cm
重 3000 克

　　自後洪荒漸辟，有巢氏作木器，神農氏教稼穡，伏羲氏制網
罟、收漁利、畫八卦、造書契，以代結繩。這時風俗漸易，文化
漸開，然就雕刻方面言，並無顯著的進步。等到黃帝軒轅時代，
知道造舟車、制兵器、熔銅鑄鼎，這時方有銅器的製作品。此後
金屬的雕刻藝術品，漸漸的眾多了。

　　從黃帝以後歷四代，文化已漸次發達，到帝堯陶唐氏，帝
舜有虞氏，承其遺業，更發揮光大。社會情形，已由茫昧時代而
進於宗法時代。工藝製作品也有了很大進步，雕刻當然也有很好成
績。此時有玉制的五瑞、五器。所謂五瑞者，即是五等的圭璧；五
器者，即是用於祭祀的器具。在昔石器時代的鏃斧錘臼等，已笨重
不適用。在帝舜時代，便有琢飾之雕琢，文物漸進於粲然之境。

　　到了三代（夏、商、周），文化又大發達。夏禹時用文飾鑄
之於鼎，圖成山川奇怪，魑魅魍魎。古器上的文，尤其是雲雷
文，都是創於夏代的。此外有�ⵏ，是一種陶制的樂器，上面雕刻
着文樣。其他雕刻品有雞彝和黃彝，是裝飾於瓦木上的東西。雞
彝的形狀似雞，黃彝的形狀似龜之目，並飾以黃金而成。

　　商代工藝大盛，雕刻益繁。六工各有專職：即土工、金工、
石工、木工、獸工、草工。祭祀所用的器具，有了新的創製：如
斝、箸、尊等。食器上均有刻鏤。至於銅器都有文飾；其最著者
有鼎、彝、卣、瓟、爵、盤等。一切文飾，古樸清逸；且銘文便
於識別，字數極少。近日考古家所謂一字銘，差不多完全限於商商
器的銘文，最普通者為庚、辛、癸、子、孫、舉、木、田、中、非
等字。這些字或為當時帝王的名字，或為年代的紀錄。亦有鏤以圖
樣者，如立戈、橫戈、禾、斧、矢、車、兒、龍、虎等形；亦有
持戈、戟、旂、刀、旂、干等之人形。這些都是商器的特徵。

商代龍虎尊
（中國歷史博物館藏）

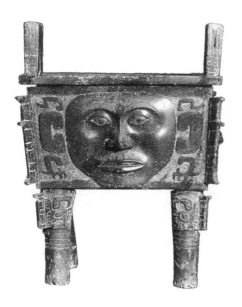

商代人面紋方鼎
（湖南省博物館藏）

　　夏、商二代的文物，到了周朝，便蔚成鬱鬱乎的文化。《周禮》一書，原為紀述當時實施行政的事實，但於藝術亦極注意。在工藝方面，以雕刻為最顯著。商代的六工，一變而為八材。這八材即是珠、象、玉、石、木、金、革、羽等。其中以玉工尤為重要，並設玉府之職，專司刻鏤服玉、佩玉、含玉、玉敦。六瑞、六器的制度，亦是到了周代始完備。六瑞是用以分別爵位的崇卑的：一曰鎮圭，是雕琢着四鎮的山；二曰桓圭，是雕琢着宮室的形像；三曰信圭，四曰躬圭，都是雕琢着人形的；五曰穀圭，是雕琢着米粒；六曰蒲璧，是雕琢着蒲席文的。六器亦多有雕礛的文飾。

　　銅器雕鏤的製作，在周代更有驚人的成績。那時有金工分職的制度，以築氏為削；冶氏為殺矢、戈、戟；鳧氏為鍾；栗氏為量；鍛氏為鎛器；桃氏為劍。祭祀賓客的禮器，叫做六彝、六尊。六彝是雞彝、鳥彝、斝彝、黃彝、虎彝、蜼彝。六尊是犧尊、象尊、壺尊、箸尊、大尊、山尊。這些器具的形式，皆為動物。

　　周代之石刻，存於今日之可稱完整的古物者，以「石鼓」為最可貴；共十個，現存北平孔廟大成門左右的兩廡下；是一三〇七年時，元朝太史郭守敬移置於此的。石鼓高約三尺，大腹若鼓，乃是就生成的一大塊圓石，略加鐫鑿而成的。在唐朝，韓愈輩已替石鼓做過考證。後代學者，亦深加研究過，認為是宣王時的作品。那時宣王巡狩岐陽，由史籀作頌紀功，所以石鼓又名「獵碣」。此種石刻文字，叫做「籀文」，與古文不同。所刻詩文共十首，每鼓各載其一，雖文句長短不一，而皆為協韻，其體裁和《詩經》上的作品類似的。大旨是歌頌王在岐山佃魚（tián

yú，獵獸和捕魚。）的事情：說在水清道平之後，王選了車徒，備了器械，與諸侯相會於此，因佃獵而講武了。這種石鼓是一種紀念碑。

東周滅亡之後，秦併吞六國。及始皇即位，雖只有短短的十五年而國即亡了，但其間於藝術上的成就實足驚人。不說阿房宮等宏壯偉麗的建築，只就雕塑而言，最顯著的有金人和鐘鐻等的鑄造。這種東西，在藝術史上是永遠留着無上光榮的。鐻狀是鹿首龍身，先以木刻而成，後來改用銅鑄；其文字和周代不同。始皇的螭虎紐玉璽，亦是此時重要雕刻品之一。當時有刻玉善畫的工人名烈裔的，特地由騫宵國來奏妙技的。

秦朝石刻頗多，著名的有長池的「石鯨」、蜀郡太守所刻的鎮壓山川的「石牛」、會稽刻石、繹山刻石、琅琊臺石刻等。

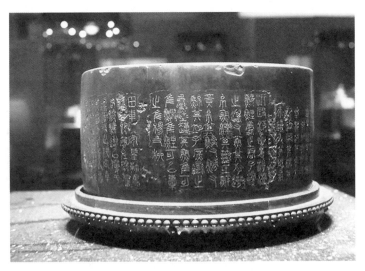

石鼓文原石（現藏於北京故宮博物院）

秦《會稽刻石》拓本

秦《繹山刻石》拓本

秦《琅琊臺刻石》拓本

漢代藝術的遺物，應該以享堂碑闕上的石刻畫為主。享堂是
墳墓上以石建造的祠堂，以供展墓（編注：省視墳墓）享奠之用
的，所以又名墓盧。在漢代壁畫最盛的時候，大抵皆刻圖畫於石
壁上。這種作品，最著名的有孝堂山祠與武梁祠兩處。這兩處的
石刻，在漢代美術史上是極佔重要位置的。

孝堂山祠在山東肥城縣，是前漢末年孝子郭巨墓上的享
堂。石刻共有十壁，均係陰刻的，與後漢之陽刻者不同。所刻
人物景象鳥獸，都很靈活生動。其取材均為歷史的事情：其圖
為車騎的行列、大王車、貫胸國人、戰爭、胡王獻俘、狩獵、
駝、象、成王周公等的故事，以及演戲、奏樂、庖廚等。亦有
取材於當時的傳說：如神仙怪獸的事情。這種石刻，雖不甚精
巧，但生氣央央[1]，頗近自然。在前漢有這樣的藝術收穫，是很
可注意的。

現在把這石刻的第八壁和第十壁的圖樣說一說。第八壁上所
刻的是龍鳳日月的形象，有一座二層樓；樓的頂上有猴，左面有
鶴雛，右面有鷹，各有一種動作的姿態；樓中坐西王母，有幾個
侍者圍着她的左右；日月星斗中可以辨出的，是日的右方為北斗
星，左方面是織女星。全然是採取當時道家的神仙傳說。漢代雖
崇尚儒術，而異端的思想乘機以起，這正是文化燦爛的象徵。那
末這件藝術品的價值，也可默許它的取義深長的了。

第十壁上所刻的是大王車，可以看出古代行軍時的情狀。
大王車駕四馬，貫有韁繩，車上有蓋；輿內坐四人吹排簫，前立

1　央央：鮮明的樣子。《詩經・小雅・出車》：「出車彭彭，旗旐央央。」形容和
　　諧的聲音。《詩經・周頌・載見》：「龍旗陽陽，和鈴央央。」也作「鉠鉠」。

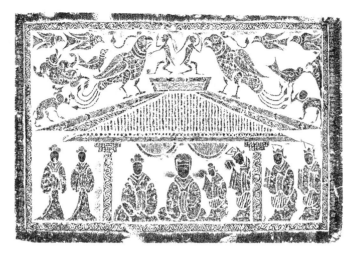

孝堂山祠第八壁所刻西王母及日月星斗、動物等

一人執韁，上二端立二人擊鼓；擊者一手把持着鼓，使之不墮，大約是古代行軍鳴鼓前進的情形。大王車的後面，跟隨着幾輛車子，各駕二騎；車前負戈而騎馬的導者和負戈而步行的導者，每排二人；騎兵的馬上置有鞍蹬，馬尾有總結。那時候武器的使用也可推見。此外道路之上，還點綴着許多鳥獸。

武梁祠在山東嘉祥縣南二十八里的紫雲山下，是順帝桓帝時任城名族武氏一家數墓的享堂。這武氏的祠廟，係建造於建和元年的。廟前有東西兩石闕，墓前置石獅子，至今猶完整無缺。一個石闕上刻着：

建和元年，太歲在丁亥，三月庚戌朔，四日癸丑，孝子武始公，弟綏宗景興開明，使石工孟孚、李丁卯造此闕。值錢十五萬。孫宗作師子。值四萬。

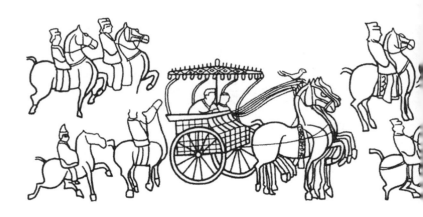

　　闕後有石室四處，即是武梁祠、武榮祠、武斑祠、武開明祠。其中最顯著者，是武梁祠和武榮祠。除四石刻之外，尚多不明的殘石。

　　祠上的石刻，大都是陽刻的。武梁祠的石壁，是刻着三皇、五帝、禹、桀、孝子、刺客、烈女等故事，及神人、奇禽、異獸、車騎、人物、樓閣等。武榮祠的石刻，是刻文王、武王、周公、秦王、齊王、桓公、孔子及諸弟子、孝子、刺客、烈女、神人、龍鳳、奇禽、怪獸、玉兔、蟾蜍、雲氣、魚鳥、蕡莢、戰爭、燕飲樂舞、庖廚、侍女、車騎、從導以及武榮的閱歷等項。

　　武斑祠和武開明祠的石刻，均刻些伏羲、女媧、周公、景公、始皇、信陵君等人物故事。此外還有海神、龍魚出戰、雲龍車、天馬、雷公、北斗星君、啖人鬼、狩獵農耕、車馬、從導、舟車、交戰、樂舞、庖廚，以及種種祥瑞之物。

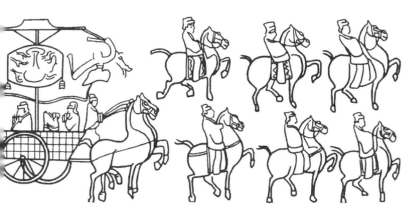

孝堂山祠第十壁上所刻的大王車摹本

武梁祠石闕拓本

這四石室的位置，據一般學者的考證，分前後左右四處，以前石室為武榮祠，左石室為武斑祠，右石室為武梁祠，後石室為武開明祠。

前石室中有一石，可以特別提出說一說。此石長四尺許，所刻圖形，分上下二部，不相連屬，各為一事。上部刻着的是西王母接見穆王的景象；下部刻的是公侯家送葬的鹵簿[1]。上部一景，有重樓傑閣，鳥獸龍蛇等，都很奇麗的。人物除西王母、穆王而外，侍者眾多，各司其事。全體結構雄偉，有條不紊。下部一景，全是當時大戶人家送葬的紀事，可以窺測古代風習的一角。

武梁祠「西王母接見穆王」拓本

1　鹵簿：古代皇帝出行時的儀從和警衛。後亦泛稱一般官員的儀仗。漢代蔡邕《獨斷下》：「天子出，車駕次第，謂之鹵簿。」

除孝堂山祠和武梁祠的石刻外，尚有一處很有名的石刻，即是兩城山，城貞王安之祠堂的石刻。這裏的石刻，據日本美術考古家大村西崖氏說，是中國古代雕刻的冠軍，因為它是充滿了高古、琦瑋、譎詭的趣味；而且它那竦峙的臺閣和一切服飾容曳，都可使觀者羽化為伏羲、神農時代的人物，而神游於華胥之國呢。

漢代此種石刻壁畫之風，在後漢中葉為最盛。其存留的區域，大半在山東，即古齊、魯的境界。這是因為和帝時代，有中山簡王的厚葬，到了安帝、順帝時，則因王符的提倡，其風益甚。所以今日所存留的石刻題記，多有永元、延平、永初、永建、建康等年號。如荊州刺史李剛，司隸校尉魯峻等的墓中石刻，便是好例。此種石刻，現存濟南的明倫堂、金石保子所、曲阜的孔廟、汶上縣的石橋，及關帝廟、濟寧的兩城山，以及山東各地的寺廟等處，均有保存着的。

除上述的石刻外，尚有足記的著名石刻多處。如會稽東部都尉路君的墓闕，是永平八年所造的，刻有執杖負劍的人物。山東費縣南武陽平邑皇聖家的闕，係元和元年所造的。兩處皆刻着伏羲、女媧、四神、奏樂、演戲等圖像。在四川新都縣北面的兗州刺史洛陽令王渙的墓闕，是造於元興元年的，刻有神人車馬龍象、獅子、大屋等物。河南嵩山的太室廟闕，是元初五年的作品，刻有龍鳳、牛虎、人物車馬。啟毋廟闕，係延光二年所造，刻有龍馬鹿兔人物等類。少室廟闕，亦同時建造的，刻有龍、虎、麟、鳳、象、馬、鹿、羊、鶴、兔、人物等等。此外還有四川方面，在渠縣有交趾都尉沈君的墓闕；在雅安有益州太守高頤的墓闕；在劍州有梓潼縣范君的墓闕。這些石刻均刻着走獸神道人物等形象。

河南嵩山少室廟闕東闕立面圖

河南嵩山的太室廟闕石刻之一

河南嵩山的太室廟闕石刻之二

河南嵩山的少室廟闕石刻

　　此外漢代的石刻，如陵墓神道的石人獸、及表、石柱，在前漢後漢均極多。其石獸，大概皆為麒麟，辟邪的瑞獸、獅子、象、馬、羊、虎等類。石人的製作甚古樸，然終不及石獸的精巧。

　　漢代的碑亦很多，其形狀與用途，與前不同，僅鐫刻文字，建於宮廟墳墓。碑在後漢較前漢為多。碑有二種：一種是圓頭，叫做碑：一種碑頭似圭，叫做碣。碑大碣小。

　　漢碑之存於今日者極多，惟西漢之碑，以近年雲南昭通掘出的孟旋碑為首屈一指。其次則為後漢和帝時的作品，如山陽的麟鳳碑；益州的太守無名碑，此碑以朱雀為額，下刻玄武，兩旁刻龍，碑陰刻五玉、五獸，及犧首。又如曲阜孔廟的孔謙碣，及博陵太守孔彪碑、直隸永年縣的北海淳于的夏丞碑。

　　此外四川亦有，如雅州之蜀郡造橋碑，渠州之車騎將軍馮緄墓上的兩塊碑：一塊叫「單排六玉碑」，一塊叫「雙排六玉碑」。「雙排六玉碑」是圭首的，刻有三足鳥，九尾狐，碑面上刻有六

玉、二驢、犧首；其陰面，上刻朱雀，下刻玄武。「單排六玉碑」亦是圭首的，刻有朱雀，碑面上刻着六玉，下刻玄武。四川還有孝廉柳敏碑、雲安的徐氏紀產碑等，也很有名。

江蘇有江寧西州的無名碑，也是漢代名貴之作。浙江湖州有費鳳碑。甘肅成縣有漍池的五瑞磨崖，刻着龍、鹿、甘露下降、嘉禾、木等之圖像。

漢碑上常有幾重暈，此暈由碑面的一方轉達於碑陰；其用途，想來是便於繩索的纏繞吧。碑上所刻的文字，均屬漢隸，可作學隸書者的模範。

漢代的塑像亦很多，因為那時國家的宗廟，有立像之風。景帝之末，文翁命成都的學官造石室，設孔子的坐像，並置七十二弟子像在旁相侍。孔子塑像，以此為嚆矢。此等人像，都以泥塑，不易傳久，所以存留於今絕少。

明器的雕鏤，在漢代亦很發達。飲食器，樂器等凡四十二種，一百九十七件。此外塗車九乘，俑三十六匠。此種定制為古來所無有的完備之數。明器中著名的瓦灶，瓦棺上的浮雕，以及瓦鐙、甕、瓤、壺、尊上面的彩繪，及其人、獸、龍、鳳等形式及花紋的雕鏤，與石刻畫有同樣的古趣。

漢代玉器亦多。皇帝的白玉六璽為一切玉器之首。祭天的儀器，有玉几及其他玉飾器具凡七千三百件。六瑞、六器、法器等，悉從周制，多有花文的琢飾。漢玉的特徵，為一種雙鈎碾法。玉上的線畫，宛如游絲，細入秋毫，明淨勻整，無些毫的滯跡。此種妙技，在小璧、環玦、帶鈎一類作品上，最易察到。

銅器在漢代，無甚進步，製作的技巧，也不及先秦。著名的

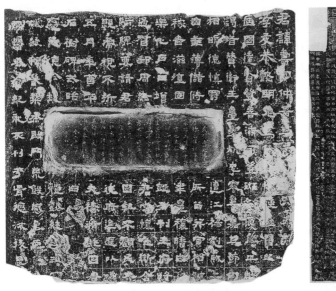

漢碑四種舊拓本

銅器有鼎、鎛、鐘、尊、罍、彝、舟、卣、敦鏡、鐙、鑪、符、印等。漢的銅印，有官印私印之分。私印有私名、家名、吉語、象形等。文字以鑄造者為本色，然官印在軍中匆促鑿成者。印材有兩面、四面、六面者，每面各有文字。又有套印，即是分子母二三四等印，用一盒層層套入之。漢印不獨所鑴文字殊足鑒賞，即其鈕亦頗足把玩。雖為小品，其雕刻鑄造的技巧，實有令人愛賞而不能自己者。

綜觀漢代雕刻，當以石刻為最足注意。此種石刻，在技巧上，雖不免粗陋，但在圖形的結構上，已暗示着後代民族藝術發展的徵象。論者謂自從漢武帝派遣張騫出使到西域去後，漢代的藝術作品上已有印度、波斯、希臘等外來藝術思想混入了，最顯著的是銅鏡上所雕的海馬、蒲桃等的圖樣。如果確實，那末，域外思想的容納後，在藝術品上發生變態，那是當然的結果，不足為奇。

三國時殺伐相仍，號稱亂世，除吳國對於美術略有貢獻外，魏蜀均無顯著成績。魏國的雕刻以銅器中的銅駝、銅人、銅的龍鳳、奇獸等為著名。石刻中之尚存於今日者，以武帝陵的石犬為代表作。蜀國簡直無雕刻藝術可記。三國中以吳國的美術作品產量較多。書、畫、雕刻、陶器均盛。雕刻的技巧可從陶器上見之，但遺物絕少，其鑄工的巧拙，與雕琢的技術，實無從確定其評價。

不過，到了晉代，美術發達，一日千里。其中原因，是因為漢明帝時佛教輸入後，新藝術的種子早已蘊藏在民族的生命裏了。只因三國時兵戈縱橫，四海騷然，帝王士夫，除於運籌決勝之餘，求有所自遣於美術——尤其是繪畫——之外，並無重視藝術的顯著跡象可尋。迄於兩晉，臣民疲於國事的擾攘，因而抱

厭世觀念的很多，對於儒家的綱紀觀念，法家的法理觀念，漸漸失去信仰，人人各求自身的解脫，於是促成了宗教的勃興，而美術乃得應運而大放異彩。佛教文化和中國文化，便於此時公然開始混交而生出絢爛的光輝來了。

說起晉代的雕刻，當首推佛像的雕塑，一般學者認為佛像雕刻濫觴的作品，是沙門竺道一所制的金鍱千像，戴道安所作的丈八彌陀銅像，慧護僧人所造的丈六釋迦的銅像。其他代表作有戴安道的彌陀，夾侍二菩薩木像，和夾紵行像等製作。當時北方五胡十六國之中，造像之風頗盛行。所造之像，鑿窟而成。如甘肅敦煌的鳴沙山崖的石窟佛像，通常叫做莫高窟的，便是其代表作，也是中國鑿窟造像的嚆矢。

晉代銅器之存留於今日者，有鏡和虎符等。

晉代自劉裕受東晉禪後，統御南方，與北方五胡的割據，成為南北對峙的局勢，史家稱此時期為南北朝。截至統一於隋代為止，其間經過一百七十多年。在此時期中，時勢混亂，民不安身，厭世無聊的心理，較諸前代更為普遍。於是南北人民，皆皈依佛教，以資慰藉，於是佛國莊嚴，天堂極樂，成為一般的傾向。佛教化力既深入人心，美術則因潮流的激盪，益趨重於佛教化的製作，遂造成我國佛教美術最盛的時期，也是我國美術表現域外思想的最充分的一個時期。

南朝雕塑，盛行銅像。《語石》上說：

北朝石像多而銅像少，南朝銅像多而石像少。

劉宋明帝元嘉之際，丈八銅像的製作很多，間亦有小的金

敦煌莫高窟拓本之一

敦煌莫高窟拓本之二

敦煌莫高窟拓本之三

像，但最普遍的要算是塑像和檀像了。此類製作，以釋迦像，彌陀像，盧舍佛像，觀音、彌勒、文殊、普賢來儀像等為最多。此時作家以戴顒，字仲若，是戴安道的兒子。此人擅光顏圓滿的妙技，作品甚多。他所鑴琢的衣褶的皺法，雜入「健馱羅」的作風。

蕭齊的高帝、文惠太子及竟陵文宣王時，造像亦多。到了永明帝時，有雷卑所作釋迦石像，同時亦有巨大的金像產生。梁之武帝時，因為武帝信佛最篤，佛像製作更多；如丈八彌陀的銅像、檀像、銀像等，不一而足。他並遣使到印度去採舍圍國祇園精舍中的檀像模型。簡文帝時有千佛像。其餘名僧及篤信之士，所造佛像，實不勝枚舉。

講到北朝的雕塑，自從元魏平定之後所產生的作品，簡直不僅是中國美術史上的巨製，並且也是世界美術史上的代表作。

文成帝即位之後年，有一個僧統[1]名叫曇曜，秉承文成帝的意旨，在那時的首府恆安，即是現在山西省大同縣的西北三十里左右的雲岡堡武州山之崖，鑿造石窟五所，名曰靈巖，是和平三年造成的。後來絡續還有興造，至今除崩壞者外，尚有大的凡二十窟，小的不下幾百處。關於此處的石窟，《魏書·釋老志》上說：

> 曇曜白帝，於京城西武州塞，鑿山石壁，開窟五所，鑴建佛像各一：高者七十尺，次六十尺；雕飾奇偉，冠於一世。

1　僧統：僧官名，始於北魏。

當時此等石窟鑿造的動機，我們雖無從確實知道，但是從一個石窟上所刻的題識上看來，可知是當時士女們為國興福，而發願建造的。大約是在亂世受人極度刺激後所做出的消極舉動。題識中說：

> 邑中信士女等五十四人……共相勸合，為國興福，敬造石盧那像九十五區（軀），及諸菩薩。……

石窟的內部，統作有大佛像及塔；壁和天花板上，亦有雄壯富麗的雕刻和裝飾。最大的石窟，東西廣約七十餘尺，南北約六十尺，在內部有高約五十五尺的佛像。其規模的雄大和裝飾的華美，與印度亞迦坦（Ajatan）石窟相比較，實有過之而無不及。

石窟中佛像的式樣，不似印度的，但其面貌姿態，亦不類純粹的中國人，厚厚的脣，高高的鼻梁，目長頤豐，肩張雄偉，挺然丈夫之相，再如如來像定印的雙手，並非上下重疊，乃是前後重疊的。彌陀像額上沒有塔形，兩腳交叉而坐，這種姿勢，或者是元魏人種鮮卑族的理想的產物。考鮮卑族即是現在內蒙古科爾沁右翼的大鮮卑山的邊至興安嶺東西的種族。

不管此等石窟佛像的式樣究竟來自何方，多少總受了印度與中亞細亞佛像的影響。這兩地對於中國此時期佛像藝術的偉觀的助成的功果，是決不可淹沒的。《魏書·釋老志》上說：

> 大安初有師子國胡沙門邪奢遺多、浮陁、難提等三人，奉佛像三，到京師，皆云備歷西域諸國，見佛影跡及肉

髻。……又沙勒胡沙門赴京師，致佛缽及畫像。……

統觀大同雲岡的石刻，在歷史上的位置，不在意大利的斐侖翠（Florence，今譯佛羅倫薩）和威尼斯（Venice）的雕塑之下。其豐富奇麗，真是千載一時的聚精會神的作品。在藝術評價上來說，此種石刻，實包含兩種素質：一是裝飾意境的顯露，一是造像意境的顯露。

雲岡石窟中兩腳交叉而坐的彌陀像

南北朝其他著名石窟，有河南洛陽的龍門山的古陽洞石窟和賓陽洞石窟迄今依然存在。賓陽洞是宣武帝景明元年起到孝明帝正光四年止，以二十四年的時間，用工人八十萬二千三百餘人，經三代的閹宦奉詔所造成的。此外還有山西太原西南的天龍山石窟和南京栖霞山石窟等。

除佛教雕塑外，南北朝時尚有碑、獸等的製作。

南北朝以後，自隋、唐、五代直至宋，中國的藝術可説是達到了獨特的民族藝術的境地，並且進展力也是非常健全。這時期可説是中國美術史上的黃金時代。

兩晉、南北朝的藝術，完全是浸淫在外來式樣的引誘中，結果使藝術的本身上起一個嚴重的變態。這個變態到了最圓滿的時期，便是中國那時新藝術運動最成功的時期。

隋代的雕刻，較之南北朝有過之無不及。在文帝即位的開皇元年，便發詔修復佛寺，並興造佛像。到了仁壽末年，更造金銀檀香夾苧牙石等像，大小有十萬六千五百多軀，舊有的佛像有一百五十萬八千九百餘軀。

此外山東歷城的千佛山、佛峪，益都的雲門山、陀山，東毛的白佛山，長清的峰山，河北磁州的南響堂山，河南的安陽萬佛溝，及龍門等，這些地方均有隋代的造像遺蹟。

天才的享樂君主隋煬帝時候，藝術品更多。他叫人鑄刻佛像有四千軀左右，其中最偉大的是高一百三十尺的彌陀坐像。文帝皇后獨孤氏為其父建趙景公寺，造銀像六百餘軀。還有張穎捐宅為寺，並造十萬個金銅佛像；天台山的大師名智者的，一生間督造了八十萬個佛像。這許多都是一代的巨製。

隋代佛像的手相，有上下重疊兩手的、觸地的，頂相有造螺

髮的；面相柔和而圓滿，純粹中國式的；衣褶是重寫實的，而其雕刻的技巧是流麗柔熟的。這種雕塑給後代唐朝不少技術和式樣上的啟示。

隋代小銅像，以觀音為最多。其造像銘形似小碑，刻在像背上的。

隋代銅鏡之遺留於今者尚有，其花紋無南北朝之新穎，銘文多用楷書，有時也有鏤神道、十二辰、鳥獸等形像的。

唐代的雕刻，仍以造像為主腦，而其技巧的發達，凌駕前代。當時玄奘三藏從印度歸來，帶回了三四尺高的中天竺佛像五六軀，其作風對於唐代造像，有了影響。此外，當時王玄策、宋法智輩的圖畫，也是有影響於造像的。

唐代的石佛羼入云岡、龍門諸窟中的，也有不少。此外如鞏縣石窟寺、唐山龍聖寺、磁縣響堂寺、歷城千佛巖、玉函山黃石崖、嘉祥白佛山、寧陽石門房山、益都陀山、雲門山、蘭山、琅邪書院等地方，均有造像；多者有二三百尊，少者也有數十尊。西安的華塔寺、邠州的大佛寺，四川的巴州，蘭州，也有唐代造像的作品。據《語石》上說，這些作品的精到之處，與龍門諸作不相上下。

還有一點要特別記述的，即是長安三四年間，武后所建造的七寶臺上的諸佛像，皆在西安保慶寺。這些作品，與隋代的作風完全不同。其面相的圓滿，姿態的妥貼，衣褶的雕法的流麗，在在比隋代作品為進步，而其整個的風格與印度造像相仿佛。

唐代雕塑名家以兼長繪畫的宋法智為最有名，此外如高宗時的吳敏智、安生、張淨眼、韓伯通、張壽、趙雲質等，都是一代的大師。在武周時，有竇宏果、劉爽、毛婆羅、孫仁貴等人。

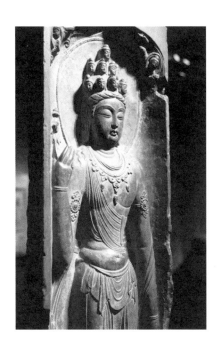

西安寶慶寺七寶
蓮臺上的佛像

這許多作家，大都是多才多藝的，不惟擅長石刻，即於塑土、雕木、蠟樣、檀雕以及繪畫，亦無一不精。

　　盛唐時有一種新塑像出現，與上述的造像並重於當世。這種新塑像在塑好之後，施以彩飾，稱為繪塑。這繪塑塑像的聖手，名叫楊惠之，他的塑像和吳道子的壁畫，在當時是得到極度的推崇的。他的製作，只須在背後觀去便可呼出像者的名字，即此便可知其技術的神妙了。他著有《塑訣》一書，行於當世。他的塑像作品大半都在南方如江蘇等處。《語石》上說：「南渡以後，佞佛之風稍息，刻經尚時一見之；佛像皆易以繪塑；熔金少，琢石愈少矣！」這幾句話。不獨可看出當時南方繪塑之盛行，也可以窺測到佛教的信仰力，在當時已很薄弱了。

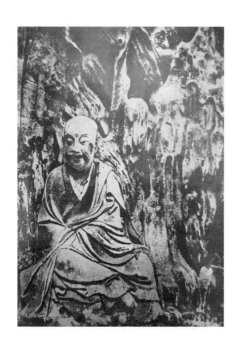

據說出於楊惠之手藝的羅
漢塑像（1929 年《甪直
保聖寺唐塑一覽》）

唐代其他雕刻如石人、石獸、碑碣、明器之類，至今尚有遺物不少。

唐末大亂，英雄割據，前後凡十國，歷五十三年，史家稱為五代。但時局雖擾攘不已，然天下之人，並未終年從事於戰爭，所以文藝方面也很發達。

五代的佛像雕刻繼承唐代的餘波，製作也不少。在四川的廣元、富順、資州、簡州、大足、樂至；河北的南響堂山、宣霧山；河南的洛陽龍門等地方，均有磨崖龕像的佳作。又越王在浙江錢塘靈隱的飛來峰石屋洞等處，造磨崖像甚多。

在南唐時，李後主篤好文藝，始創刻書。那時所刻的《升元帖》四卷，乃是法帖的鼻祖。此外對於墨硯及其雕鐫，也很考

究。墨堅如玉石，有雕着劍脊龍紋圓餅、雙脊鯉、蟠龍彈丸等式樣。硯以龍尾石硯最貴重。

　　唐宋二代文藝的發達，真可使後人驚異而追慕不置的。不過宋代自從道教流行以來，禪宗獨盛，以致於佛教藝術，浸就衰廢。

　　宋代的雕刻，在佛道像方面，有觀音、羅漢、祖師等，無復有龐大的佛像的製作了。在雍熙元年天台的壽昌寺，造有羅漢五百十六尊。端拱二年，開寶寺的十一層塔落成。此塔是浙江杭州塔工喻浩費時八年造成的，上面有精雕的佛像三千軀，最下層有阿育王分舍利的像。太宗在五臺山造金銅文殊像一萬軀。這些都是宋代著名佛像代表作。

開寶寺塔內的佛像

宋代工藝品的雕刻甚多。在真宗時有一姓嚴的女子，有欽賜技巧夫人之名。她雕木的技術極妙，能用檀香造瑞蓮山，龕門花綱之中著五百尊羅漢及其侍者，眾相悉備，極其神巧細密。在高宗的時候，有名師詹成，在竹上雕刻宮室、山水、人物、花鳥，纖毫悉備，玲瓏活潑，有鬼斧神工之妙。還有名王劉九的，以各種石鐫刻壽星、呂洞賓、觀音、彌勒等神像著稱於世。他的製作非但妙肖，且能表現出似談似笑的形態，宛有生人的氣味。蛔殼的雕刻，在宋代也是一種名貴的藝術品。在蛔殼中有的雕着觀音、普陀坐像，有的雕着山水樹石等物，技藝之精，巧奪天工。

玉的雕琢，在宋代是很重視的，在宮廷中有玉院之設，製作古禮器服玩一類的東西。宋代玉琢，能就玉材的色澤，而施以適宜的雕刻。這種玉琢，稱做巧色玉。孝宗時的甘黃葵花杯，中央有天生的紫心，黑色處為人物的頭髮，白色處是其生體，璜斑為其衣紋，這是宋代玉琢巧合自然的一一件代表作。還有宋玉摹仿周漢的六瑞六器的製作。印璽上刻着獅子、蟠螭、天祿、辟邪等組的製作很多。此外杖頭、壓尺、書鎮、笛管、鳳釵、簪珥、縧環、杯盂等物上，均有絕妙的雕鐫。

宋代漆器上，也重雕刻，就中以剔紅尤為美麗。這是在器具的木胎上塗髹朱漆數十層，再加以人物、樓臺、花草等雕刻的製作，刀法奇巧，鐫鏤極妙。

刻書一道，自從五代創始以來，到了宋朝便大盛起來。從開寶四年到太平興國八年，因太祖的敕令，共刻了大藏經五千四十八卷。其餘經、史、子、集亦刻行甚多，如《周易》《尚書》《春秋》《史記》《漢書》《通鑒》《杜工部集》，都有刻本。其刻鏤之精，宛如石刻的法帖。刻本上的書法，分肥瘦二體：肥的

南宋剔紅牡丹長方盤

宋版《杜工部集》書影

像顏真卿的字，瘦的像歐陽詢的字。浙江省的杭州、四川省、福建省均有良好的刻書。

元代以野蠻民族入主中原，雖威武大振，在中國歷史上倏然換了一副面目，但是他們僅諳習汗馬之勞，未睹文物之盛。在藝術方面，因為政教的旨趣不同，人民的心理起了變化，當然也呈現特殊的現象，同時耶教流佈到中國，歐洲的美術家也有到中國來做官吏的，藝術上當然有新的式樣介紹進來。不過一般的藝人，在驚異唐、宋藝術的精神偉大之餘，除摹擬抄襲之外，不敢越出古人的繩墨，自己的創造能力，竟淹埋不彰，可歎何極！這種膽怯的自縛的摹擬風習既開，其流毒竟波及明、清兩代。所以在整個的中國藝術史上看來，元、明、清三代的藝術是在沉滯狀態中的。

元代的佛像雕刻，與前代不同。其有名的喇嘛教神像雕塑家是阿尼哥。他在大德三年，奉旨塑作北平三清殿的神像一百九十一尊，壁上浮雕六十四面。到了八年，又造了數百尊神像，大半在北平城隍廟內。其次有稟搠思斡節兒八哈式、提調阿僧哥及朵兒、八兒卜匠等。他們都是阿尼哥的弟子，是藏族及蒙古族人。在漢人方面之師阿尼哥而學兩天的梵像的，有名的有劉原。他是黃冠學士，對於塑造本是很有研究的，自從師阿尼哥之後，乃得見重於朝廷。後來奉旨造數處寺院的四天王、毗盧佛及夾侍文殊、普賢等佛像，上述諸人的造像式樣都是梵式。劉原的弟子中也有許多造詣深湛的人材，如張提舉、吳同僉、李同知輩尤為著名。他們的作品大都是在北方的寺院中。元代的南方雕刻，因喇嘛教未流行，所以不曾受梵式的影響，一切造像，一仍舊式。

不過真正元代梵式的神像之遺留於今日者甚少。所遺留的，多少有一點宋代的作風。如北平城北的居庸關過街塔的穹窿，雖刻有喇嘛教的曼荼羅，但其作風乃是取之於宋代雕塑的。居庸關有一洞，用大理石砌成，壁上刻滿了佛像和六字偈。拱門的中心石上雕有印度神鳥格饒得像，翼肩、鳥首、人身，左右蟠以印度蛇，蜿蜒曲折，刻紋細緻深厚，可稱精品。門內四角有大理石琢成的金剛像四尊。這些都是元代至正五年的作品。

　　除居庸關外，元代石刻還有一件代表作，那便是甘肅沙州的莫高窟內的石刻。窟內有一個四手的觀音，坐蓮臺上，兩手合十作安禪狀；其餘二手，一持荷花，一握念珠。首有輪光三重，頭頂中坐一小彌陀，周圍刻有漢文、梵文、西夏文、蒙古文、畏吾

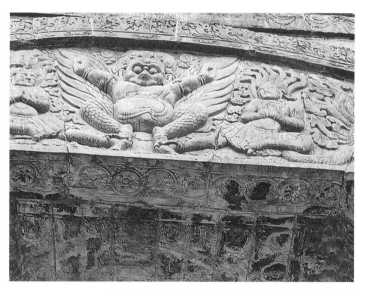

居庸關過街塔（雲臺）拱門中心石上的印度神鳥格饒得

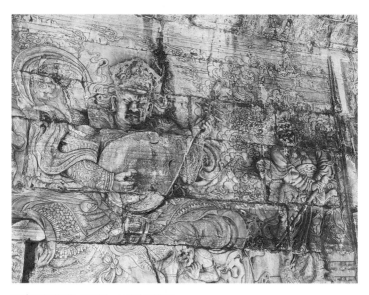

居庸關過街塔（雲臺）上的金剛像之一

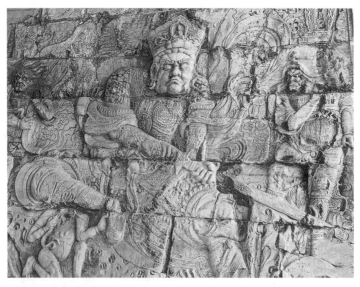

居庸關過街塔（雲臺）上的金剛像之二

文、藏梵文六體的六字偈。這是元代至正八年的作品。

元代漆器上的雕鏤也很精究。浙江嘉興西塘的楊匯地方，有張成、楊茂二家，所制剔紅甚為深峻。元代有一個戧金銀的奇才，他名叫彭君寶，是嘉興斜塘匯人，所作山水樹石、人物故事、亭臺屋宇、花竹翎毛均極巧妙。他的作法是在黑漆上以針刺刺圖樣，然後用金銀屑加於罅中，以成其妙品。

明代的大件雕塑，其足以記者，在成祖時，有印度高僧板的達獻給成祖五軀金佛及金剛寶座規式（這金剛寶座就是印度人紀念釋迦得道處所建的塔），於是成祖下詔，以印度式樣為準則，建寶座五座，以供佛像。這寶座是在成化九年落成的，一切規模及間架，都仿照印度的金剛寶座。四圍石欄的雕刻也是印度式的。寶座下有五丈高的石臺，石級在壁的左右盤旋而上，頂平上有臺，列有五塔，高各二丈餘，就是現在北平西北五塔寺。這寶座全體的結構是莊嚴而含有秀麗的，是明代雕塑的代表作。

在宣德十年，天壽山下的皇陵上置有石人石獸，分立甬道兩旁，在街道之一端，建有白石的牌坊，旋以龍獸的雕刻。在皇陵之北，有碑亭，亭的四隅，立有白石華表四柱，刻有交龍盤環的形象，上立石獸。碑亭的北面，有石人十二：四勛臣、四文臣、四武臣，高丈餘。文者方冠大袍，長衣大袖；武者披甲戴盔，左手持刀，右手秉節。復北，有石獸二十四，各成對，跪的立的，交錯其間。石獸有生氣，石人的面部雖似由佛像脫胎而來，而全部結構已足表出中國雕刻的特點。雄奇偉麗，恰稱中國帝王的權威和崇高美。

明代工藝品的雕刻，亦頗足記。宣德時有名夏白眼者，能於欖核上雕刻十六個嬰兒，眉目喜怒悉備；又刻荷花九禽，飛走的

天壽山皇陵的文臣石人　　　　　天壽山皇陵的武臣石人

姿態，各個不同，稱為一代的絕技。其後鮑天成、朱小松、王百戶、朱滸崖、袁竹友、朱龍川、方古林輩，都能刻犀角、象牙、紫檀、黃楊木等，並能作印匣、香盒、扇墜、簪紐等東西。技巧都很精練。其中尤以方古林的取材為最工巧。他所制的瘦瓢竹的拂子、如意、杖等，都是利用其材料的形質而做成，其技極妙，可稱入神。

此外還有桃核上的細雕，其最著名的作家有王毅（字叔遠）。其餘用白玉、琥珀、水晶、瑪瑙做種種精巧小品的，有賀四、李文甫、陸子剛、王小溪等名人。明代福建的象牙雕刻，也是以工致見稱於世的。竹之雕刻，其代表作家有金陵的濮仲謙，嘉定的

朱鶴，他的兒子清父，清父的兒子雅征，以及侯崤曾（字晉瞻）、秦一爵、沈大生（字仲旭）等人。他們都能用竹根刻作古仙佛像，竹人之名，聞於一時。

明代的金銅器也是頗堪注意的東西。宣德二年詔置鑄冶局，以張護、許百祿為大使，用工匠六十四人，參酌古式，製造種種的鼎、彝、鼎爐、彝爐、鬲爐、金倪爐、乳爐、博山爐、香案、衡香金鶴等，皆極精麗。銀器的鑴刻，在杭州有岑東雲、沈蒔胡、嘉興魏塘鎮有朱碧山，平江有謝君餘、君和，松江有唐俊卿等名工。他們的技術以細巧稱道於世。朱碧山用銀所做的馬上王昭君，重僅二三錢，眉目如生，衣帶琵琶，乃是希世的珍品。其餘吳愛山的冶金、趙良璧的冶錫、蔣抱雲的冶銅，皆是一時之選。

朱碧山款「張騫乘槎」銀槎（臺北故宮博物院藏）

　　明代的漆器雕刻，有鋪胎、錫胎、木胎之分。官局果園廠所製的剔紅，最為有名。隆慶年新安平沙有黃成，字大成，所制剔紅，刀法圓滑清朗，稱賞於人。大成並能文字，著有《髹飾錄》二卷，敘述各種漆器的作法，這是中國唯一的漆工專書。

　　明代瓷器上的雕鏤，亦是一種很重要的藝術品，但在此處且按下不提，留待瓷器章再述。

　　篆刻到了明代，大有進步，一洗宋、元之惡俗。我們知道秦、漢以來的官私印章，多是銅玉等質，性甚堅硬，不易刻鐫；其文字雖出諸書家之手，然鑄刻仍假手於工人。自從元末有名王

《髹飾錄》書影

元章者，獲致浙江處州麗九縣天台寶華山所產的花乳石（一名花蕊石）後，刻為私印，於是石印流行天下了，石刻亦不假手於工匠了。那時愛好鐵筆者，多曾究心於古籀《説文》，所以篆書易精，操刀之際，亦能得心應手，神與古會；所成作品，宜有一種高雅之氣，不似宋、元之醜陋。至於官印，仍緣引九疊文的朱印，以屈曲平滿為主。

隆慶時有武陵人名顧汝珍，集印作《印藪》流行於世，頗能正印章的荒謬。明代著名的印家，有成化時禮部尚書兼學士的吳寬，字原博。他所刻的印至今頗有遺存。此外有文三橋，以篆刻著名，説者謂其技實精於吳寬。他著有《印史》，流行於世。其餘以畫家兼治印章者有多人，其中尤以文徵明、文嘉、董其昌、祁豸佳、李流芳等人為傑出。還有一位稱為徽州印家之祖的何震，此人與文三橋頗相友善。

清代雕刻，如雍和宮中的佛像高有七丈，用楠雕成，高大莊嚴，又一變從來佛像雕刻的結構。乾隆四十五年，西藏班禪來朝，發痘症，死於北平，於是乾隆帝敕建白塔寺於京，葬其衣冠，火化其尸骸。其塔為西藏式、印度式、歐洲式相參而成，塔

王元章（王冕）私印

文三橋（文彭）印
《七十二峰深處》

文三橋（文彭）印
《文壽丞氏》

下有八角形的石基築着，周圍將班禪一生，自降生以至病死的事跡，一一刻在石上。風景、人物、鳥獸等，都是神話化的形象。富麗精巧，實是有清一代的傑作。在這裏，清室崇奉喇嘛教的熱度，也可想見了。此外圓明園中石欄上，屏風上的雕刻，也富有裝飾美，這是胎息於意大利天主教的藝術。此處思慕外國情調，不可謂非清人的特長。

我們從通史上來看，清代知有塞外懷柔的必要，所以在順治時在北平建立黃寺，以供養信奉佛教的西藏、蒙古教徒。到了雍正時，又造喇嘛寺。所以我們知道，清代北方的佛教圖像，無論是屬於元代的梵式，或西藏式，或宋人仿造的中國式，皆兼採並蓄，一體收藏的。

康熙和乾隆時所制的武英殿中的諸佛像，雖是雅俗並蓄，但頗多精巧的作品。

清代除石刻而外，工藝品方面有木、竹、牙、角、石以及漆器等的雕刻，均臻空前發達的境界。雕木多用黃楊，紫檀。用具如簬玩、如意、硯、筆架、筆筒、硯匣、扇墜、杖頭、拂柄等，多有鐫刻動物植物種種形象。此外屏風、掩障、几桌、書架、厨匣等裝飾也有雕刻。竹刻以江蘇嘉定的最為特色。竹刻的名工，清初有沈兼、爾望兄弟、周乃始、吳之璠，及康熙時為養心殿侍直的錫祿、錫璋。其後，有施天章、周顥、周笠、周天章、袁馨等人。象牙刻多裝嵌於小屏、小障、龕厨、小匣等木器上的，犀角多裝嵌於漏空雕飾物上面的；石之雕刻，其大者如宮殿陵墓的華表、石獸、碑頭、石楹及種種的建築裝飾。其中最易見者，如殿前的石獅子；此種作品，大都隨琢工的技藝和想像，而成各種不同的形態，又如殿階雲龍的浮雕。雕漆以北平及蘇州等處頗多

白塔寺舊照（德國建築学家恩斯特柏石曼拍攝）

精品，金漆、彩漆等以福建、廣東所產為最佳。

　　篆刻在清代非常興盛，足以光耀文運。順治、康熙之間，有蘇州的顧苓和徽州的程邃，都是以印章馳名於世的。自從雍正、乾隆到嘉慶，秦祖永所稱七家及西泠六家，始分別篆刻的流派。所謂七家者，即是丁敬、金農、鄭燮、黃易、奚岡、蔣仁、陳鴻壽等。西泠六家，即是丁、黃、蔣、奚、陳，及陳豫鐘，皆是浙江人，稱為浙派，丁敬身為其祖。陳曼生名高當時，又稱曼派。與之相並者，有安徽的鄧石如、何雪漁、程穆倩等人，稱為徽派或皖派。蘇州的印人，自顧雲美以下，稱吳派，亦稱說文派、漢印派。黃景仁、徐鼎的翻沙撥蠟，孫韓的竹根，魏聞人的紫檀黃楊印等，也是一時的傑出作品。咸豐、同治間，浙江有趙之琛、毛庚、錢松、徐楙等人。近時趙之謙合浙皖二派稱為浙派。吳讓之別樹一幟。現代仿石鼓文而變化的，為吳缶廬。這一派很流行。

「西泠七家」之奚岡篆刻作品《畫梅乞米》

「西泠七家」之蔣仁篆刻作品《無地不樂》

「西泠七家」之陳鴻壽篆刻作品《繞屋梅花三十樹》

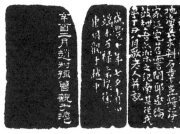

「西泠七家」之丁敬篆刻作品
《上下釣魚山人》

「西泠七家」之金農篆刻
作品《與林處士同邑》

「西泠七家」之鄭燮篆刻作品
《燮何力之有焉》

「西泠七家」之黃易
篆刻作品《茶熟香
溫且自看》

思考

一、 雕刻的藝術開始於何時？在哪一時期有特別的進步？因為什麼緣故？

二、 周秦時代的雕刻情形怎樣？古代雕刻的遺物以什麼為最著名？古代石刻多適用於哪處地方？

三、 漢代有塑像麼？試舉其例。適用於何處？玉器銅器呢？有無受外來藝術的影響？

四、 南北朝的雕塑像多麼？南北有何不同之點？什麼叫石窟？石窟的製作有怎樣的成績？

五、 唐朝的雕刻當推何種為主腦？有什麼偉大的成績？雕刻的名家有幾位？

六、 宋的雕刻取材方面與唐有何不同？有什麼偉大的成績？試舉其例。其他雕刻的成績，有無特出的地方？

七、 刻書一道是怎樣開始的，怎樣進步的？

八、 元朝佛像的雕刻與前代有何不同？有何塑造佛像的名手？其在漆器上的雕刻是怎樣的？

九、 明朝工藝品的雕刻有何特別的地方？其成績怎樣？試舉其例。明朝的雕刻比較元朝有進步麼？

十、 清朝的雕刻有何偉大的成績？篆刻一道在清朝有什麼特殊的進步？

第三章　建築

　　古代的建築，大都是無跡可考了。我們從史籍上的記載看來，古代人所建築的高臺，最含有歷史的意味。例如燧人氏有傳教臺、桀有瑤臺、紂有鹿臺、周有靈臺、楚有章華臺、秦有琅邪臺、漢有通天臺等等。這些都是累土疊石而造成的。其作用雖說是觀天文、觀四時、觀鳥獸，其實是專供帝皇的登高娛樂。在這裏我們可以看出古代人的崇高美觀，是很普遍的。埃及人和巴比侖人的高塔，中國人的高臺，可以說是一例的。

　　古代人崇尚自然神教，崇拜祖先，於是有祀天祀祖的神殿建造出來。黃帝時的合宮，堯時的衢室，舜時的總章，夏時的世室，殷時的陽館，周時的明堂。這些神殿的建築，式樣的變遷，我們雖無從稽考；而古代人建築的才能，當該是在這種地方發揮了。

　　周代對祭祀的典禮，最為重視，那末明堂的建築當有特色存在。清代汪中及近人王國維所考定的明堂圖，很可看出當時建築的式樣。其堂為五室制，沿夏殷之舊，而加以獨創的精神。

　　漢代武帝建元元年，要建立明堂，詔天下的儒人，擬建製方案；當時有一位濟南的儒人託詞據黃帝時的明堂，擬定一個方案說：

　　　明堂方百四十四尺，法坤之策也；方象地。屋楣徑二百一十六尺，法乾之策也；圓象天。室九宮，法九州。太室方六丈，法陰之變數。十二堂，法十二月。三十六戶，法極陰之變數。七十二牖，法五行所行日數。八達象八風，法八卦。通天臺徑九尺，法乾以九覆六。高八十一尺，法黃鐘九九之數。二十八柱，象二十八宿。堂高三尺，土階三等，

法三統。堂四向五色，法四時五行。殿門去殿七十二步，法
五行所行。門堂長四丈，取太室三之二。垣高無蔽目之照，
牖六尺，其外倍之；殿垣方，在水內，法地陰也。水四周於
外，象四海，法陽也。水闊二十四丈，象二十四氣也。

我們看了這個方案，可以知道漢制的明堂。建築是很複
雜的。

我們現在講古代帝皇的宮殿。在堯時，據《墨子》上說：「堯
堂高三尺，土階三等，茅茨不剪，采椽不刊。」可見那時還很簡
陋。到了周代，宮殿的建築，稍稍發達，於是有五門、三朝、六
寢、六宮、九室的制度。及至秦始皇的時候，便有宏壯偉麗的建
築物產生了。

秦始皇命七十萬刑犯所造的阿房宮，乃是秦代的代表建築
物。《史記》上說：

　　始皇作前殿阿房，東西五百步（凡五百間）；南北五十
丈；上可坐萬人，下可建五丈旗。周馳為閣道，自殿下直抵
南山，表南山之顛為闕，為複道。自阿房凌渭，屬之咸陽。
以象天極閣道，絕抵營室也。

這偉大的工程，在始皇生前沒有完成。不幸在秦亡的時
候，項羽屠咸陽，燒秦宮，烽火連天，三月而絕。當時所謂關中
三百、關外四百的宮殿，其宏麗盛大的建築可以推想的了。

漢代的宮殿建築，愈趨精麗了，其中尤以未央宮為最壯麗。
《三輔黃圖》上說：

漢長安南郊禮制建築復原圖（王世仁）

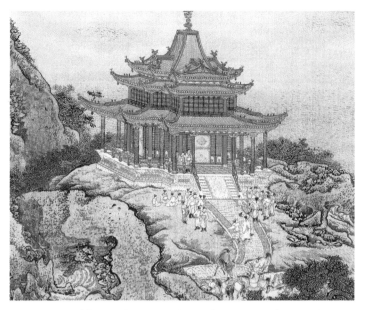

（清）袁耀《阿房宮圖》局部，絹本設色，219.8×6.02cm，廣州藝術博物院藏

漢未央宮，周圍二十八里，前殿東西五十丈。至孝武以木蘭為芬棟，文杏為梁柱，金鋪玉戶，華榱璧珰，雕檀玉褐，重軒樓檻，青鎖丹墀，左碱右平，黃金為壁，間以和士珍玉；風至，其聲玲瓏然也。

這壯麗的未央宮，常為後代詩人所歌詠的。

漢代在武帝時還有柏梁臺的建築。臺上建立一個手捧承露金盤的仙人銅象，大有七圍，高有二十丈。此外又建了許多崇樓傑閣，如首山宮、建章宮、明光宮等；都是極奢華的。在明帝時，建有許昌宮、洛陽宮等。這些建築物都是含有深長歷史意味的。

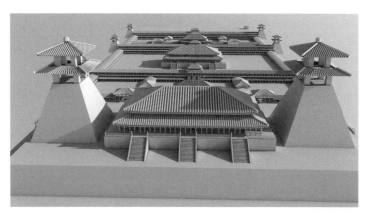

未央宮中央殿群復原圖

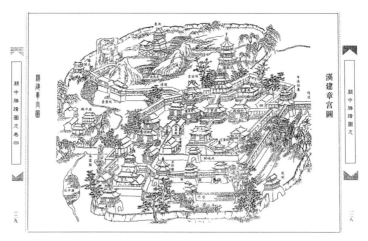

（清）畢沅《關中勝跡圖志》（清乾隆經訓堂刻本）中的漢長安城建章宮

　　古代的建築材料都用木為骨幹，當初磚瓦的使用尚未知道，大抵都取土築和石砌的方法，在外飾上再加以紋彩。據《考工記》所說，夏代用蜃殼搗成粉末，用以飾牆。在周代也是沿用此法。

漢時，此種蜃灰雖也還習用，而磚瓦的使用已興起了。瓦比磚先發明。《漢書》所謂光武戰於昆陽，屋瓦皆飛，便可證明。所謂磚，後代發掘的漢磚，可以證明。

宮殿的門前建有照牆，在周已經有了，其後相沿此例。它的用意，大概是因為大門是常開的，立了照牆，以防止風雨的侵蝕。自周至漢，建築物上的裝飾可以稽考的，有屋頂上的屋翼、飛檐、屋脊兩端的瓦獸；門上，在漢時，門環是用銅製的，刻着獸頭的形狀；屋內的天花板上，也施以鳥獸的圖形。這種種鳥獸生動的東西，用之於建築上的裝飾，足以象徵古代人生活，是傾向於自由靈快的。

漢明帝時候，佛教輸入了後，伽藍的建築便應運而起。不過最初還不很盛行。明帝時所建的白馬寺，在式樣上還沒有重大的變化。

自從北魏入主中國，奉佛教為國教，當時社會陷於混亂狀態，人情惶恐，安心立命，託於神佛的風氣漸漸擴大起來，風靡一時。於是大興土木，佛寺的建築勃然旺盛了。

據《洛陽伽藍記》中所載，自漢末到晉代永嘉時止，共建佛寺四十二所。到了北魏，則京城的內外有一千餘所佛寺了。當時伽藍建築的盛況，我們當可推想到了。

北魏時伽藍的建築，可舉為代表的，有胡太后所建的永寧寺。據《洛陽伽藍記》中所載，寺中有九層浮圖一所，架木為之，高有九十丈，有剎復高十丈；合去地有一千尺。剎上有金寶瓶，可容二十五石。寶瓶下，有承露金盤三十重；盤之周匝，塔之每角，皆垂有金鐸，合上下共有一百二十鐸，鏗鏘之聲，聞數十里。浮圖的北面，有佛殿一所，形如太極殿；中有丈八金像一

軀，中長金像十軀，繡珠像二軀，織成像五軀。作工奇巧，冠於
當世。又有僧房一千餘間，雕梁粉壁，青繚綺疏，難得盡言。這
樣一所宏壯華美的寺院，不幸罹了火災，歷一月而火滅，周年猶
有煙氣呢！

　　南北朝的城垣建築，也是很可注意的。以現在所稱長城而
論，雖說戰國時已有，但其後歷經修築，到了南北朝才用磚砌。

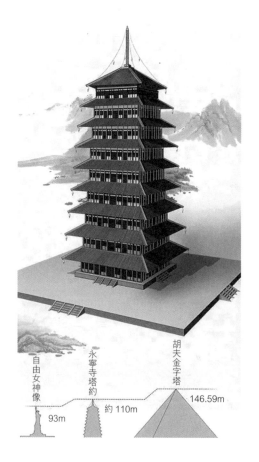

自由女神像 93m　永寧寺塔約 約110m　胡夫金字塔 146.59m

北魏永寧寺塔復原圖

史籍上所記，北魏泰常八年，自赤城到五原築長城二千餘里。太武帝太平真君七年，築長城，起自上谷向西至河，廣袤皆千里。北齊文宣帝，也築有三千里。這種城垣的建築，在我國建築史上實居有助成壯觀的重要地位。

隋代的建築，因為隋煬帝愛好藝術，為求他一身的享樂起見，不惜奴役萬千黔首，造宮殿，掘運河，以及製作一切技巧的事物，永為後世美術史家所頌揚。《隋書》上說：

> 帝即位，首營洛陽顯仁宮，發江嶺奇材異石；又求海內嘉木異草，珍禽奇獸，以實苑囿；又開通濟渠，自長安西苑引穀洛水達於河，引河入汴，引汴入泗，以達於淮。又邗溝入江，旁築御道，植以柳。自長安至江都，置離宮四十餘所；遣人往江南，造龍舟及雜船數萬艘，以備游幸之用。西苑周二百里，其內為海，周十餘里，為蓬萊、方丈、瀛洲諸山，高百餘尺，臺觀宮殿，羅絡山上。海北有渠，縈紆注海，緣渠作十六院，門皆臨渠，窮極華麗；宮樹雕落，剪彩為花葉綴之，沼內亦剪彩為荷芰菱茨，色渝則易新者。……又營汾陽宮。……

隋煬帝時代，宮殿建築的宏壯，我們於上文中當可想像到了。其中最著名的建築，就是迷樓；這是為後人傳述不置的建築物。韓偓所著《迷樓記》：

> 近侍高昌奏曰：臣有友項昇，浙人也；自言能構宮室。翌日詔而問之，昇曰：臣乞先進圖本。後數日進圖，帝覽大悅，即日詔有司，供具材木；凡役伕數萬，經歲而成。樓閣

高下，軒窗撩映，幽房曲室，玉欄朱楯，互相連屬，迴環四合，曲屋自通，千門萬戶，上下金碧；金虬伏於棟下，玉獸蹲於戶傍；壁砌生光，瑣窗射日，工巧之極，自古無也！費用金玉，帑庫為之一空！人誤入者，雖終日不能出。……詔以五品官賜昇，仍給內庫帛千匹賞之。……後帝幸江都，唐帝提兵，號令入京，見迷樓，太宗曰：此皆民膏血所為。乃命焚之，經月火不滅。……

自從伽藍的建築盛行於魏，中國的建築史上，起一轉機；而宮殿的建築，可說從隋煬帝時起，也起一轉機。迷樓的設計者項昇，當是我國建築史上一位值得謳歌的人物。

唐以來的宮殿、佛寺的建築，大抵承襲舊有的式樣。其間政制與法典，漸有大規模的訂定，而建築史上受了一大打擊，便是當時住宅的構造，其式樣視其官階而定為制度。民間建築，永沉於粗陋黑暗之域，實是這種制度的流弊。

《稽古定制》上說唐代的制度：凡是在王公以下，屋舍不得施重栱藻井。三品以上，堂舍不得過五間九架，廈的兩面的頭門屋，不得過三間五架。五品以上，堂舍不得過五間七架，廈的兩面的頭門屋不得過三間兩架，仍通作烏門。六品七品以下，堂舍不得過三間五架，門屋不得過一間兩架。非常參官，不得造抽心舍、施懸魚瓦獸乳梁裝飾。王公以下及庶人第宅，不得造樓閣臨人家。庶人所造房舍，不得過三間四架，不得輒施裝飾。

唐代崇奉道教的風習甚盛，因此道觀的建築也興起了。當時天下道觀有一千六百八十七所之多。其式樣可惜沿襲佛寺，沒有一種特異的精神；所以歷史的意義也很微薄了。

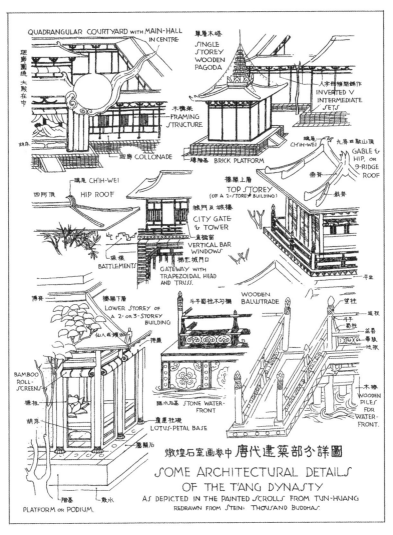

敦煌石室畫卷中所見唐代建築（梁思成等繪）

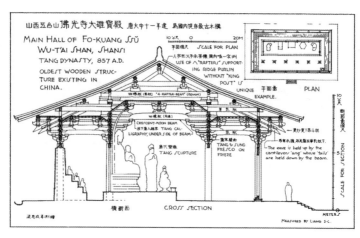

山西五臺佛光寺大雄寶殿斷面及平面圖（梁思成等繪）

　　宋代的建築，也有類乎唐代的種種限定的制度。這種制度在美術史上，實是一種很大的罪惡。

　　元代任用外國官吏，建築上當有新的式樣輸入。當時基督教流佈到中國，同時歐洲教堂的建築，正是歷史上最光榮的峨特式全盛時代。照理，元代基督教的建築，當可在中國美術史上呈一新異景象，可惜沒有遺蹟來征實。

　　不過就事實來說，元代的建築，其受歐洲建築的影響，即使是有，但也沒有多大效果。這一點，驟然看來，似乎與前段所述有點矛盾，但就事實觀察卻是可斷言的。試觀現存北平的城垣，乃是元代的建築，差不多完全是沿襲前代城垣的舊法。這便是一個好證據。

　　講到明代的建築，現存的尚多。北平的天壇，乃是明代重要的建築。這壇的壇址叫做圜丘，南向三成，四出陛各九級。壇之上成徑九丈，取九數。二成徑十有五丈，取五數。三成

徑二十一丈，取三七之數。上成為一九，二成為三五，三成為三七，以全一三五七九天數。合九丈、十五丈、二十一丈，共成四十五丈，以符合九五之義。壇面磚數，皆用九重遞加環砌。上成自一九起至九九，二成自九十至百六十二，三成自百七十一至二百四十三。其他四周欄板，也與九數相合。上成每面十八，四面計七十二。二層每面二十七，四面計百零八。三成每面四十五，計百八十。總計三百六十，以應合周天三百六十度數。壇面的瓷砌，欄板和欄柱，都是用青石琉璃做的。在清代乾隆時修理，改用艾葉青石。這種壇有明堂古制度的遺意。從建築的均整方面說，這天壇是很有意義的別裁。

　　此外明代的著名建築，如祈年殿，規模略小而式樣則與天壇不相上下。

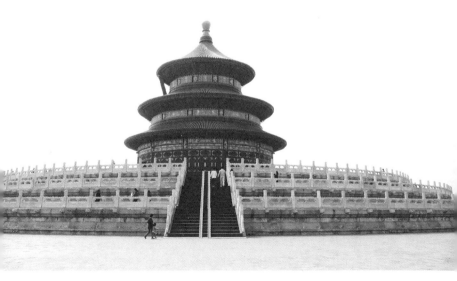

天壇

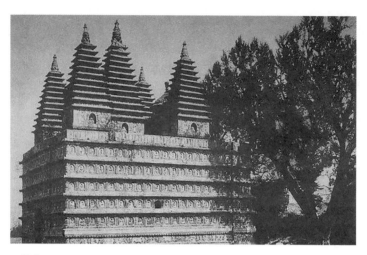

五塔寺

　　在明成祖時仿印度式樣建造的「五塔寺」，在北平的西山，全體結構，莊嚴而仍有着秀麗的氣息，這是在《雕塑章》內已略述過了。這種寺院的建築，實是伽藍建築復活的代表作品。

　　還有北平的天壽山下明陵的祖廟，也是明代成祖時的建築。長陵延袤六里，巍立山坡，面臨深谷，最含有宏壯的美觀，甬道的兩旁，立有石像。其盡處建有三覆檐的門樓一座，門樓內為大院落，中有小殿，穿過小殿為大祭殿。殿基用大理石砌的，共三成，四面各三陛，共九級，通於殿的三門。門上刻有花格，殿長七丈，內高三丈，上覆重檐。以大楠木柱支持，共四列；每列八柱，柱圍約十二尺許，高六丈，中隔天花板；板離地約三丈餘。結構偉麗，雕飾丰美，當是有明一代的傑作。

　　清代的建築，因為當時崇奉喇嘛教，在順治四年，西藏喇嘛來朝，特建黃寺於北平的城北。到了康熙時，仿照拉薩達賴喇嘛

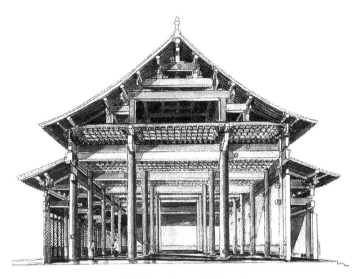

長陵大祭殿（祾恩殿）剖面示意圖
（李乾朗：《長陵祾恩殿》，《紫禁城》2009 年第 5 期）

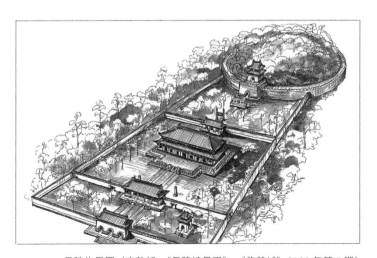

長陵佈局圖（李乾朗：《長陵祾恩殿》，《紫禁城》2009 年第 5 期）

所居的布達拉寺，在熱河也建了一所布達拉寺。寺殿的牆壁，盤旋而上，狀如螺殼。四周門戶窗牖，不施雕飾。等到雍正即位，又改建潛邸為喇嘛寺，即是現在北平的雍和宮。乾隆時候為回妃所建的回寺，也是奇特而別出心裁的傑作。

清代其他重要建築，有圓明園和頤和園。這兩處建築物的精麗巧妙，為前代所未曾有的。圓明園中的瓷塔，萬壽山中的銅寺，精工秀雅，頗足表示藝術的效果。圓明園是乾隆時候意大利人阿鐵埃（Attret）和伽司滴·里司格奈（Castig Lisgne）所參與的工程。這裏歐洲建築的法式是儘量應用了的。

清代民間建築，本相襲舊制，加以規定。不過到了清代末葉，西洋人在中國的建築物漸漸興旺，嗣後中國也有效學的。現在再從中國建築的進化方面，作一綜合的簡約敘述。

原始人穴居野處，固不但我們中國的先民如此。所謂「穴居」，是居在山洞裏面過活的；後來毒蛇猛獸和人類爭地盤，人們既不及它們具有天生的武器，而人為的武器尚未發明，所以只好丟了山洞，爬到樹上去學鳥類做窠，這便是所謂「巢居」。

此種巢居，本來是很寫意的，但有一樁事不得不擔着憂慮：倘使失腳落空，便有性命危險！所以又不得不另謀安全的辦法，才捨上下不便的巢居，而做個棚戶於平地。此種棚戶，不用説，當然是竹木搭架，泥牆，草蓋。黃帝時所謂宮室樓閣，亦不過是棚戶改良的草屋。到堯舜時，才有一些裝飾的希求，利用天然的白土塗壁，此是粉刷牆壁的起頭。至夏禹以後，乃改用蜃灰，就是貝殼燒成的白灰。它的本質，原是石灰質，想他因當時治水成功，大地上不少枯死的貝殼，自然有些聰敏人，會來利用來做塗飾牆壁的材料。

承德布達拉寺（小布達拉宮）舊照

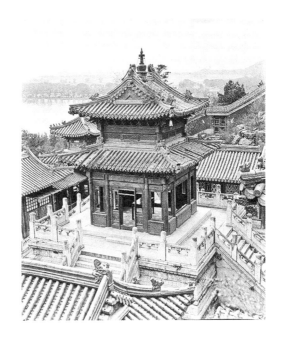

萬壽山銅寺舊照
（寶雲閣）

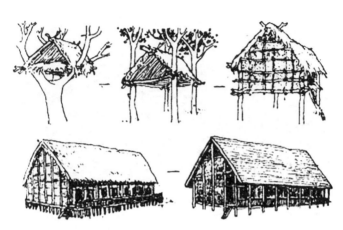

原始巢居發展示意圖

　　但是家天下的禹王，因為要自己的子孫永世保全着自家的江山起見，不許子孫起造高大的屋宇、裝飾美觀的牆壁，說道：如為「峻宇雕牆」，那是要亡國的。所以自禹以後，約六百年間，建築毫無進步，毫無變化。不料他的末代子孫桀，天不怕，地不怕，竟為建築史上的大革命家。桀，在政治史上是萬人唾罵的，然在藝術史上，尤其在建築史上，實有永不磨滅的大功！他因為要造一所講究的房屋，藏着他的嬌妻妹喜氏，所以打破一切制度上、禮教上的障礙，進而為美化的建築，所謂傾宮，所謂瑤臺，所謂瓊室、象廊等等，破天荒的宏壯華麗的建築物乃一一理想實現，創造成功。推想他所以成功的原因：一、祖宗以來的府中有貴金、怪石、瑤琨、珠、牙、球琳、琅玕……等等富藏，足夠利用為建築的裝飾材料。二、桀有改進的決心，雖喪身亡國而不辭。

　　自從桀打破了第一次難關之後，上等建築物的榜樣已立，

況至商朝的末代，又出了一個無獨有偶的紂，再來踵事增華地努力一下，於是建築改進的觀念，成為上下普遍的心理。所以到了周朝，自宗廟朝堂以及市廛的建築，都規模宏大，形式整齊。

中國的建築式向來是千般一律的，不若西洋之隨時代，隨地方，有所謂什麼式什麼式的。宮殿廟宇那麼四角翻張的式樣，根據《詩經》上「如翬斯飛」這句讚美周宣王新宮之辭，這「翬」便是雉雞身上的花紋，很美麗的。當「四月鄉村大麥黃」時，每見麥田裏雉雞受了驚，慌撲撲飛着，它的頭頸向前伸出，一根尾巴向後翹起，兩個翅膀向左右分張，令人想起那四角出跳的宮殿建築之美，正是這樣。據此看來，可以知道今日翬飛式的建築，在周朝時，便成為已然的式樣。

我們考究秦、漢的建築物，可以知道那時具備下列各物：

甘肅天水麥積山石窟壁畫上的城闕

朱紅色的牆垣，壁畫，花瓦，古錢模樣，天花板上的斗方（藻井──寓意在鎮壓火災），木雕的倒植荷花頭，排立於屋蓋上的小瓦人瓦獸，蟠屈翹起於屋尖兩角的龍形或魚形（鴟吻，一稱飛魚──漢武帝時始作興，寓意亦在鎮壓火災）。獨立於屋頂的仙鶴，搏風，撩簷等等。

三國、六朝為佛教建築極盛時代，寺塔遍於南北，壯麗勝於宮殿。同時，道教亦效顰佛教，所以道觀也勃然興起。到了唐朝，因為崇尚道教之故，道觀更多。不過不論佛寺、道觀，都沒有什麼特色，還只是一味宮殿化罷了。宋以後，直到清季，建築上並無多大的變化。試看李明仲所著《營造法式》一書，可以知道。此書是奉宋徽宗的敕命而著作的，贍博精詳，繪圖貼說，可稱我國惟一的建築寶典。依着這個張本，就現在尚存着的舊式建築物上，尋求些實際的標樣，大都可以尋得出來的。

中國的建築制度，歷朝都有大體規定或嚴格規定的。遠如周朝，楹柱上所漆的顏色，也有「天子丹，諸侯黝堊，大夫蒼黈」的明文。近如明朝，要看他的官階幾品幾級，只准做幾間幾架，門上漆什麼顏色，門環用什麼質料。所以上文所說我國建築式樣向來是千般一律的重要原因，有兩個：一、制度上不許自由改變。二、技術上沒有自由改變的能力，既無建築師打樣；又無工程師督造。

只有任着老工匠，憑了師承的師承，依了古典的古典，因襲下去。

前清末葉以來，西式建築傳入中國，制度上亦不成若何問題，於是中國的建築史上，乃發生一大變化。如希臘式、羅馬式

的柱頭，必讓丹（Byzantine）的圓頂閣、峨特式（Gothic）的尖弧拱、埃及式的方尖塔……非但純粹的模仿的整個的建築物，遍佈於各大都會，並且各大都會的平常建築物，亦往往加人幾分歐化了。這是西洋建築的作風影響於中國建築的概觀。但是中國的建築式，實為東方作風的代表。其系統，不但包括到日本，如暹羅、緬甸等處亦早受了多少影響。近年且漸傳佈於西洋，美國西雅圖有中式建築的劇場，乃為最顯著的例子。本來我們的翬飛式建築，極合於美的條件，這不但自道自好，即是世界著名的大學者，如杜威、太戈爾[1]等都滿口讚美的。

思考

一、　中國建築的最初成績是什麼？是怎樣建築的？到了何時才見建築的發達情形？

二、　建築與宗教有什麼關係？何謂明堂？其建造是怎樣的？

三、　秦、漢時代有什麼偉大的建築？用什麼材料建築的？

四、　隋、唐時代有什麼偉大的建築？唐代的建築除宮殿，還有一種什麼特別的建築？

五、　元代的建築，有什麼特別的地方？何故？

六、　明代的建築有什麼偉大的成績？現在還有留存的麼？試舉其例。

七、　中國的建築何以不能自由進步？清代末年何以建築上大生變化？

1　今譯泰戈爾，印度詩人、哲學家，1913 年獲得諾貝爾文學獎。

第四章　繪畫

　　中國的繪畫，可從伏羲氏造八卦說起。這八卦配合起來，可以表像宇宙間種種事物的形和意。這裏是富有圖畫意義的，所以這八卦可說是中國繪畫的胚胎。

　　到了黃帝時，有倉頡觀察奎星圜曲的形勢，及龜文、鳥羽、山川、掌指、禽獸蹄迒[1]的痕跡，體類象形而造出文字來。這文字實是繪畫的雛形。同時有人發明五彩，施繪畫於衣服上。《通鑒外紀》上說：

> 黃帝作冕旒，正衣裳，視翬翟草木之華，染五彩為文章，以表貴賤。

　　夏、商、周三代為我國郅治[2]時期，禮教殊隆，所有圖畫完全是應用於禮教上的。黃帝時服裝上敷色，夏、商二代仍舊習用，並更考究；但其色彩的考究，非為繪畫本身的美觀，乃是求合乎禮教的用意罷了。

　　《左傳》上記的夏禹鑄鼎，圖鬼神、百物的形象，是人物畫的濫觴。《周禮》上所記的尊彝上有鳥獸、植物、雲山等圖形，乃是繪畫史中有價值的小品製作。周代的大作品，有門上的壁畫。《周禮》上所記的虎門，是門上有猛虎的繪畫。《孔子家語》說：「孔子觀周明堂，覩四門墉，有堯舜之容、桀紂之象，而各有善惡之狀，興廢之誡焉。」足征周代人物繪畫的發達。春秋時的作品，王逸《楚詞注》說：「楚有先王之廟，及公卿祠堂，圖

1　蹄迒：tí háng，意思是蹄爪的痕跡；亦作「蹏迒」
2　郅治：zhì zhì，天下大治，清明太平到極點。故稱盛世為「郅治之世」。

天地、山川、神靈、琦瑋譎詭及古聖賢怪物行事。」《說苑》中說:「齊有敬君者,齊王起九重臺,召敬君圖之。敬君久不得歸,思其妻,乃畫其妻對之。」以此推想吾國繪畫,至戰國已漸進精密,所含的意義,也不止單純形象的表現。

　　吾國三代時的美術,概由自然的發展,未曾受外來藝術的影響。到秦統一天下,版圖遠擴於西南,從此才有外邦的交涉,西域的美術品漸次輸入中土。始皇元年,有西域賽霄國畫人列裔來朝,能口含丹墨,噴壁成蛇、龍、山川、禽魚、鬼怪等圖像。(見《拾遺記》)於吾國繪畫上,當與有相當影響。

　　漢代繪畫上比前代大有進展;尤以壁畫為興盛。宮殿中有觀畫堂、明光殿、麒麟閣、雲臺等,這些均是漢代有名的大規模的壁畫。然作者姓名多未傳下。可考的,只有蔡邕曾在靈帝時畫赤泉侯。

　　漢代孔廟的壁畫也是一件重要作品。《益州記》說:「成都有周公禮殿,漢獻帝時立。益州刺史張收畫盤古、三皇五帝、三代君臣與仲尼七十二弟子於壁間。」《漢書‧蔡邕傳》說:「光武元年,置鴻都門學畫孔子及七十二弟子像。」漢代以儒術為政治標準,有這種作品也是意想中的事。

　　此外,陵墓中也有壁畫。《後漢書‧趙岐傳》說:「趙岐自為壽藏,畫季札、子產、晏嬰、叔向四像,居賓位;自畫像居主位。皆為讚頌。」官舍中也有壁畫,《後漢書‧南蠻傳》說:「肅宗郡尉府舍,皆有雕飾,畫山神、海靈、奇禽、異獸以炫耀之,夷人益畏憚焉。」漢代壁畫的風行可想見了。

　　漢代繪畫的應用如此隆盛,畫人也隨而增多,後漢畫人的著名者有蔡邕、張衡、趙岐等,尚方畫工有劉旦、楊魯、陳敞、

劉白、龔寬等。張衡善神獸，蔡邕善仕女，劉敞、劉白、龔寬工
牛馬飛鳥。毛延壽的仕女，當時推為「醜好老少，必得其真」，
取材極博，如神仙、鬼怪、奇禽、異獸、山川、星辰等，無所不
畫。他的技巧是自由馳騁，變幻莫測的。畫天象的名家有劉褒，
曾畫《雲漢圖》，人家見了覺到炎熱；又畫《北風圖》，人家見
了感到寒冷。風景畫的根底，已在這裏植下了。

洛陽八里臺西漢晚期墓壁畫（局部），美國波士頓博物館藏

東漢軍帳營漢墓「方士昇仙」畫像石拓本，南陽漢畫館藏

南陽麒麟崗石墓宴飲圖
局部拓本及摹本

　　後漢明帝夢金色神人，因遣使到天竺求佛法，得到天竺國
優填王畫的釋迦像；於是命畫工照樣畫在南宮的清涼臺和顯節陵
上，又在白馬寺的壁上畫《千乘萬騎繞塔三匝圖》，為吾國佛教
畫風輸入的開始，在吾國後代的藝術上，呈一極大的變遷。

　　魏晉南北朝的繪畫，因佛教儀像的關係，人物畫非常發達，
有名的作家也很多，開畫史上的新紀元。以下略述代表作家及其
作品，足見此時期的繪畫，已逐漸接近純粹藝術的基地。此後順
勢的發展過去，當歸功於這時期的養素。

　　吳曹不興為吳中畫壇奇才，稱江左畫家之祖。相傳畫佛像羅
漢，有曹樣、吳樣二本，曹起自曹不興，吳起自吳陳。曹畫衣紋
重疊，吳畫衣紋簡略。

　　曹不興，一作弗興，吳興人。當時有印度僧人康僧會在吳地
設像行道，不興曾見他所有的儀像而摹仿之，於是技藝大進。曾

在五十丈的絹素上畫佛像，得手應心，操筆立就，頭面、手足、胸臆、肩背各部，配合適宜，不失尺度。南齊謝赫看到他所畫的龍頭，說他的名聲不是虛傳的。

明代楊慎論中國畫家的四祖，是顧愷之、陸探微、張僧繇、展子虔。這四家在繪畫上的地位，是重要的，我們不妨在此先說一說。

顧愷之，字長康，號虎頭，是晉代的無錫人。筆法如春蠶吐絲，初見甚平易，並且於形似上常常有失妥之處；然仔細看來，六法兼備，設色以濃色微加點綴，畫人物，常數年不點睛，有人問他緣故，他說：「四體妍媸，本無缺少，於妙處傳神寫照，正在阿堵中。」曾在瓦宮寺畫有維摩詰像等，都是絕妙一時的巨制。相傳維摩詰像開戶的時候，光照一室，觀者門戶為塞，可見當時的人，為他藝術所感動的情形了。

陸探微，是南北朝宋時的吳人，所作人物，體運遒舉，風力頓挫，一點一拂，動筆新奇。所畫多當時帝王將相的像。他的名作，如孝武帝、宋明帝、王獻之諸人的像。謝赫《古畫品錄》推陸探微為第一品，說道：「窮理盡性，事絕言象，包前蘊後，古今獨立，非復激揚所能稱讚。但價重之極乎上，士品之外，無他寄言，故屈標第一等。」

張僧繇，是梁時吳興人，梁天監中為武陵王國侍郎，長朝野衣冠，因武帝崇尚釋氏，故僧繇的佛畫為多，奇形異貌，極得力於印度輸入的新壁畫。《梁史》上說他在一乘寺所畫的扁額，遠望眼暈如有凹凸，時人因叫一乘寺為凹凸寺。《後畫品》評他說：「張公骨氣奇偉，師模宏遠，豈惟六法精備，實亦萬類皆妙。」並常在縑素上用青綠重色，先圖峰巒泉石，而後染出丘壑巉巖。繪畫上不用墨作的鈎，叫做沒骨皴，為張氏所創始。

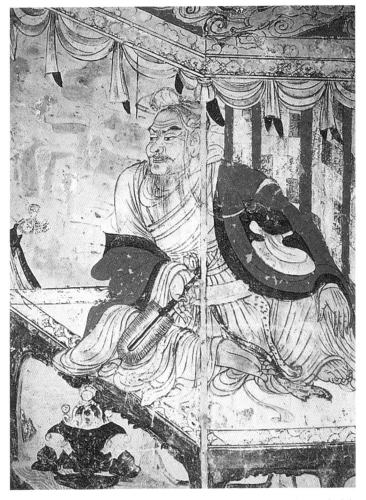

《維摩詰像》，甘肅敦煌莫高窟 103 窟壁畫

梁張僧繇畫仙山樓閣神品

正德丁卯晉三月
王守仁題於

陸探微《歸去來辭圖》（局部），
絹本設色，43×142.3cm，臺北故宮博物院藏

唐梁令瓚摹張僧繇《二十八星宿真形圖》局部，
絹本設色，27.5×489.7cm，日本大阪市立美術館藏

　　隋代的展子虔，歷北齊、北周到隋，妙寫臺閣及江山遠近，有咫尺千里之勢。吾國人物畫到這四家，細密精微，已啟唐人的風格。其他如戴逵、稽寶鈞等，都是一時名手，不煩詳敘。

　　山水畫是在南北朝得江南風景之助，有了進步。專門山水作家，有宗炳、王微等。山水畫論方面，也有宗炳的《山水序》、梁元帝的《山水松石格》。

　　吾國正式的藝術批評，到了南北朝時才有。南齊謝赫所著的《古畫品錄》，可說為吾國藝術批評的正則。原來謝赫是吾國有名的畫家，輕當時以神氣逸氣取勝，一變風格而趨於纖巧。然纖巧

展子虔《遊春圖》（局部），43×80.5cm，北京故宮博物院藏

中有獨具精神，為一時導領。他並在《古畫品錄》中定有六法，以為批評繪畫的標準：（一）氣運生動，（二）骨法用筆，（三）應物象形，（四）隨類賦彩，（五）經營位置，（六）傳移模寫。他第一法的氣運生動，永為中國繪畫批評的最高準則，亦即藝術上的最高基件。吾國在此時代的藝術思潮已到此等地步，我們不能不驚異地頌讚了。

茲將南北朝和隋兩代的繪畫概況列表如後：

南北朝	南朝	畫跡	量數	多	
			種類	卷軸及寺壁南朝	
			作法	多參新意	
		作家	人數	多作家	
			籍貫	大多為吳中人	
			傾向	大多注意於山水	
	北朝	畫跡	量數	少	
			種類	大多是石窟造像（參看雕塑章）	
			技巧	拙實雄渾	
		作家	人數少，大半為工匠，於從事造像之外，間有旁及道畫。		
隋		畫風	調和（南朝北朝）	人物畫 臺閣畫 山水畫	道釋人物畫 寺院壁畫

唐代因為治平之時較久，在太宗、玄宗的時候，內修政教，外宣威德，兩域南夷之來庭者眾多，文藝宗教之煥發，達於空前的境地。即以繪畫而論，偉才輩出，傑作眾多，正如名卉異葩，

畢羅瑤圃，蔚為大觀，實為我國繪畫史上最盛的時代。

唐代政教的改革，自始即有顯著的痕跡，惟有繪畫上的變化則最為遲緩，故唐代的畫史可分三個時期來說：自武德到開元以前為初期：當時的作風，是繼承六朝的餘緒，技巧上雖稍有進步，然猶未能別开蹊徑，作品多以細緻艷潤為工；道釋人物，可謂臻盛，山水雖已有相當成功，但尚未能重視。自开元到天寶間是中期，亦是整個唐室最盛的時期，那時一般繪畫作家部非常厭棄前朝的細潤作風，同時受了域外新奇的誘引，於是別開生面，摒棄細潤的作風而趨向於雄健超逸之一路。山水畫、人物畫大興，花鳥畫亦漸露頭角，名匠輩出，炳若列星，可謂極人文之盛。德宗以後，則為後期：人物、山水、花鳥，雖然沒有特殊的進展，但作家都能各專一長，以相誇美；人民知道繪畫之可寶貴，鑒賞之風，於焉大開。整個唐代的繪畫，無論人物、山水、花鳥，及其他雜畫，往往閣在寺院內的，所以和宗教是有着密切關係的。

唐代畫家，大都聚精會神於山水畫的藝術。唐人的山水皴法，大都皆如鐵線，人物衣紋畫線，也大略相似。然晉畫故實，唐佈新題，雖李思訓的《仙山樓閣》、王維的《江山雪霽》與顧愷之《清夜遊西園》，陸探微的古聖賢像，各有所異，而閻立德畫《東蠻謝元深入朝圖》，立德弟立本寫秦府十八學土、凌煙閣功臣，是畫時裝，即新題的證據。

「智者創物，能者述焉，非一人之所能也。君子之於學，百工之於藝，自三代歷漢至唐而備矣。故詩至於杜子美，文至於韓退之，畫至於吳道子，古今之變，天下之能事畢矣！」這是蘇軾跋吳道子（又名道玄）的畫語。宋人以這種眼光看定中國文化到了唐代已臻極盛，這確是一種英雄史觀的見地，是很合理的。

閻立本《秦府十八學士圖》（局部），
絹本設色，174.1×103.1cm，
臺北故宮博物館藏

　　吳道玄以不世的天才，為一代開山之祖，後人稱他：「筆法
超妙，為百代畫聖。」曾作《地獄變相圖》，無青鬼赤鬼，畫有
陰慘之狀。一時京都屠沽漁罟之輩，見了懼罪改業的不少。又在
平康坊菩薩寺東壁上畫佛家的故事，筆跡勁挺，如磔鬼神的毛
髮。天寶中，明皇忽思蜀道嘉陵江三百里山水的優美，令吳道玄
圖於大同殿的壁上，一日而畢，一時歎為多方面敏捷的奇才。

　　此時的山水畫給吾人以多方面的觀照，因為這時作家，各
各發揮獨特的精神。自吳道玄一暢其源流以後，李思訓一派的工
整，王維一派的秀逸，張操、王洽一派的潑墨，在意境上、技巧
上，已分道揚鑣的了。

　　李思訓是唐的宗室，曾為左武衛大將軍，所以時人稱他為
李大將軍。他作山水，神速不及道玄，而工密過之。善用金碧輝
映，成一家法，為青綠派山水的開創者，稱「山水北宗之祖」。

吳道子《地獄變相圖》摹本局部之一，敦煌莫高窟藏

吳道子《地獄變相圖》
摹本局部之二，敦煌
莫高窟藏

　　王維為唐德宗时人，畫山水工平遠風景，風致標格，新穎特異。他受到吳道玄的影響，以超脱秀逸為上。好作水墨，對於水墨畫，極為推崇。在他所著《畫學祕訣》中説：「畫道之中，水墨為上；肇然之性，成造化之工。」他的藝觀也可見一斑了，稱「山水南宗之祖」。

　　上述的是唐代的幾位領袖畫家，也是後代繪畫發展的前鋒，在我國繪畫史上是佔着重要地位的。現在把唐代的繪畫狀況作表如下：

唐畫	人物	普通人物	前朝故實	多取材於貴族士女遊宴戲樂之事	初期較盛
			現代風俗		
		外國風俗人物			
		道釋人物	羅漢真君菩薩等像		
			諸品功德各經變相		
			其他圖繪		
			製作圓滿	吳道玄稱大家	
			位置縮小	山水可與抗衡	
	山水	北宗	青綠濃麗	李思訓為祖	中期特盛
		南宗	水墨渲淡	王維為祖	
			位置擴大	幾與人物	
	花鳥		已露頭角	邊鸞稱大家（代表作家）	
	其他	馬	曹霸……		中後期較盛
		牛	戴嵩……		
		水	孫位……		
		松石	孫璪……		
		……	……		

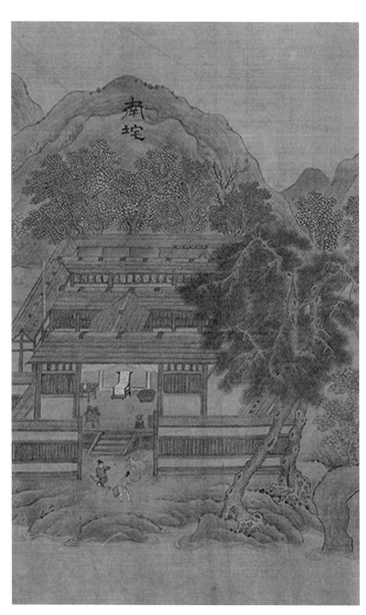

宋郭忠恕臨王維《輞川圖》長卷（局部），29×490.4cm，臺北故宮博物院藏

　　唐末五代的時候，有荊浩摘唐人之特長，蔚為一家。當時關全從荊浩學畫，有青出於藍之譽。這兩人的作品已達圓熟與渾厚。雖屬南宗而下，畫風又轉一樞紐了。

　　荊浩，河南人，自號洪谷子，長山水。嘗與人說：「吳道子有筆而無墨，項容有墨而無筆，吾採二子之所長，自成一家之體。」撰《山水訣》一卷行世。

　　荊浩畫法，世人說他有開先顧後之功，皴鈎佈置，使後學者得有由徑，不惟關全師事之，實為百世的宗師。他善畫雲中的山頂，屋檐皆仰起，而樹石多是粗大的，思致高深，骨體夐絕。他曾自作詩說：「筆尖寒樹瘦，墨淡野雲輕。」

　　關全，長安人，山水脫略毫楮，筆愈簡而氣愈壯，景愈少而意愈長；善作秋山寒林，村居野渡，見者如在灞橋風雪中。但他不工人物。

　　五代的花鳥畫，因佛老思想的關係，在唐代邊鸞等啟其端緒，到五代已大見發展，作家有徐熙、黃筌，為唐代花卉畫的大師。

　　徐熙，江南名族，畫花卉和蜀的黃筌齊名，長花竹、草木、蟲魚等類。當時畫花果者，概用色粉暈染，熙獨先以墨色寫枝葉、蕊蕚，然後稍和色彩，而超脫野逸之趣益然紙上。從他風格的，有其孫崇嗣、崇勛、崇矩及唐希雅、孫忠祚等。

　　黃筌，四川成都人，長花竹翎毛等的寫生，盡得神情，成古今規式。畫法概先鈎勒，後再填以五彩。所畫花色，宛如含露初放，極有生意，但設色極富麗，與徐熙的野逸清淡，絕不相同，故世人有「黃筌富貴，徐熙野逸」的話。其他名家如曹仲玄、貫休等，均擅長道釋畫。

荊浩《匡廬圖》，
絹本水墨，
185.8×106.8cm，
臺北故宮博物院藏

關仝《關山行旅圖》，
絹本水墨，
144.4×56.8cm，
臺北故宮博物院藏

中國繪畫到了宋代，其情形與前代迥不相同。一切道釋的人物畫漸就衰退，這種情形在南宋尤甚。宋代的繪畫題材，偏於花鳥山水，而一切製作都與文學互通因緣，所以宋代的繪畫，可說是我國繪畫的文學化時期。我們現在從山水畫說起。山水畫自從五代的荊浩、關仝崛起後，轉輾變化而達於高古渾厚的氣象。

到北宋，畫家董源、李成、范寬等承其遺風而發揮光大之。所以他們被世人稱為北宋三大家。

這三家都是嗣響於荊、關的，不過他們的布景和用筆，各各不同。董源的水墨極類王維，他的山水可分二種：一種是水墨礬頭，疏林遠樹，平淡幽深，山石都作麻皮皴；一種是着色的，皴文不多，用色甚淡。後起的僧人巨然、劉道士等，皆傳其衣缽；而米氏落伽的手法，實由此脫胎；還有江貫道亦是宗於他的。但其中之為董源的正傳乃是巨然。巨然少年時的作品，多作礬頭，老年時的作品則趨平淡。嵐氣清潤，積墨幽深。得其法的有僧人惠崇，由惠崇又傳給僧人玉磵。

李成惜墨如金，好寫平遠寒林。其畫雪景，峰巒林屋，都是用淡墨的。而水天空處，全用粉填；而山水位置，頗有遠近明暗之法。他的弟子中著名的有許道寧、李宗成、翟院深等。其他私淑他的畫法的，在當代名家中有郭熙、高克明等。但是在成績上看，郭熙可說是獲得了李成的正傳的。郭熙所作多重山複水，雲物映帶，筆壯墨厚。當時畫院的眾工競效其法，後起的楊士賢、張浹、顧亮、胡舜臣、張著等，都受他的薰陶的。

范寬初時是師事荊浩的，但他頗醉心於李成；後來捨棄舊習，師法天章；好作崇岡密林，用墨深重。

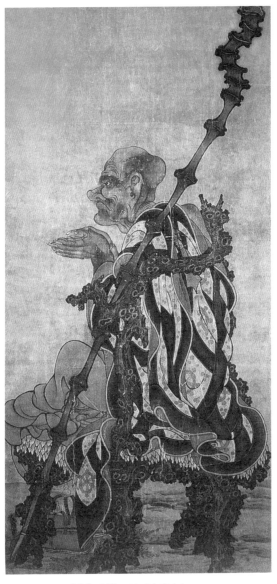

貫休《十六羅漢像》之諾距羅（宋摩本），
絹本設色，129.1×65.7cm，日本京都高臺寺藏

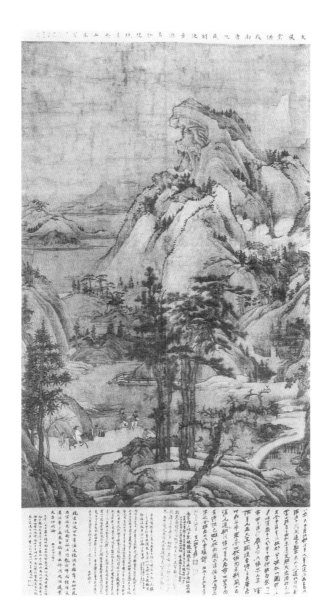

董源《江堤晚景》，
絹本設色，179×116.5cm，臺北故宮博物院藏

李成《寒林騎驢圖》，
絹本設色，162×100.4cm，美國大都會藝術博物館藏

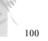

范寬《溪山行旅圖》，
絹本水墨，206.3×103.3cm，臺北故宮博物院

宋代米氏的雲山在畫史也很重要的。他遠仿王洽，近學董源，喜用積墨寫，滿紙淋漓，天真煥發。他的兒子元輝略變父法，但氣滿神真，自成一家。繪畫中的雲山，到了米氏又起了變化，所以世人常稱米氏雲山，大概因為這個原故。

南宋的名家有龔開、燕文貴、郭忠恕等。燕文貴不師古人，匠心獨造；他的山水，當時稱為燕家景致。郭忠恕以宮室畫著稱。本來宮庭畫不易工，作者往往以束於繩墨，筆墨難逞，稍涉畦畛，便入庸匠，所以唐以前，不聞名家。郭忠恕以偉俊奇特之氣，輔以博文強學之資，不為規矩繩墨所窘，可謂古今絕藝。燕文貴和郭忠恕二人，各立門戶，與董、巨等不相繫屬的。

北宋山水畫的流派大略如此。自郭忠恕的繪畫，綜論其整個的趨勢，實是偏重於王維的破墨的一派，即是所謂南宗。但這南宗的作家如趙伯駒、李唐、劉松年、李嵩等，後來蔚成畫院派。他們的筆墨注重細潤，色彩採用青綠，通常稱為院體畫，其實是盛行李思訓青綠的一派。這便是北宗。北宗其他的作家有蕭照、陸青、高嗣昌、閻中等。其他馬遠、夏珪輩都師事過李唐的，但他們的作風蒼勁，顯然受了董、巨、范、米等人的陶染，而合南北二宗為一道。山水畫到他們二人之手，已經是起了一變了。

宋代的人物畫可分道釋人物畫和非道釋人物畫二項，但沒有山水花鳥之多驚人處。

花鳥畫自從五代徐、黃競興，分門揚輝，燦然可與人物畫爭衡。入宋以後，因玩賞繪畫之風大盛，致花鳥畫並山水畫益復向榮。初期著名作家有南宗的徐崇嗣，北宗的黃居寀。此二人均有很大的勢力，受其影響者很多。後來有崔白、崔慤兄弟及吳元瑜等人出，至此作風起一大變化。

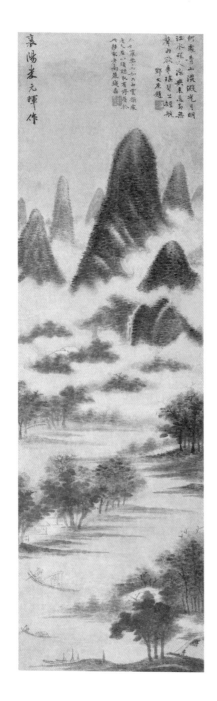

米友仁《雲山圖》長卷，
絹本設色，46.4×194.6cm，
美國克利夫蘭藝術博物館藏

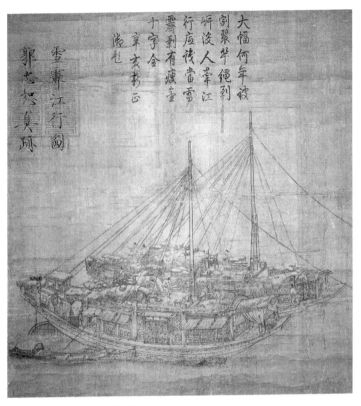

郭忠恕《雪霽江行圖》（局部），
絹本設色，74.1×69.2cm，臺北故宮博物院藏

　　現在把幾位領袖作家的生平略敘一下：董源，一作董元，
江南人，官南唐北苑副使。畫山水著名於時，景物富麗，下筆雄
偉，重巒絕壁，有嶄截崢嶸之勢。着色仿李思訓，水墨似王維，
而出自胸臆，工秋嵐遠景，多寫江南真山，不為奇峭之筆。他的
平淡天真，唐無此品。宋人院體，皆圓皴短筆，北苑獨稍縱而
長，成一小變。暮年，一洗舊習，故其畫截分二種：一種水墨礬
頭，疏林遠樹，平遠幽深，山石竹麻皮皴。一種着色，皴紋甚
少，古人物用紅青衣，亦有用粉素者，均屬珍品。

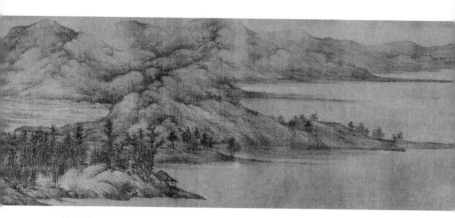

董源《夏景山口待渡圖》長卷（局部），
絹本設色，50×320cm，遼寧省博物館藏

　　僧巨然，鍾陵人，與劉道士同師董源畫山水，筆墨秀潤，善寫
煙嵐氣象，於峰巒嶺竇之外，尤喜作小石松柏疏筍蔓草之類，相與
映發。少時，得董元正傳，喜作礬頭。老年趨向平淡，險絕孤兀之
趣，似見稍遜，而雄深秀麗，正無相與匹敵。元吳仲圭、明沈石田
皆源出於巨。李成，字咸熙，避地北海營丘，世稱為李營丘。

　　范寬初師李成，又師荊浩，後自歎說：「與其師人，不若師
造化。」乃脫盡舊習，落筆光硬，真得山水景法。尤長雪山，
山頂上好作密林，水際作突兀大石。晚年喜用焦墨，大多水石不
分，溪出渾虛，水若有聲，時人評議他的畫說：「李成之筆，近
視千里之遠，范寬之筆，遠望不離坐外，皆所謂造乎神者也。」
然相傳學李成者，許道寧得其氣，范寬得其形，翟院深得其風，
朱澤民、唐子華、姚彥卿輩，兼學郭熙、楊安道、林俊民諸人，
專學范寬，皴鈎點墨，盡為前人矩鑊所束縛，而欲超然特出，很
是艱難了。

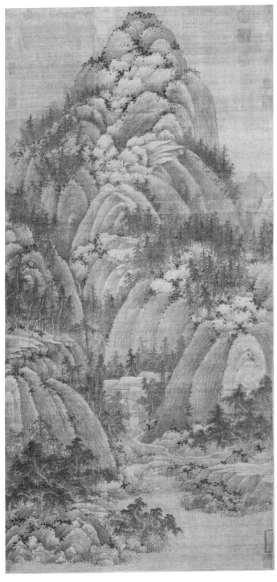

巨然《秋山問道圖》（局部），
絹本墨色，77.2×165.2cm，臺北故宮博物院藏

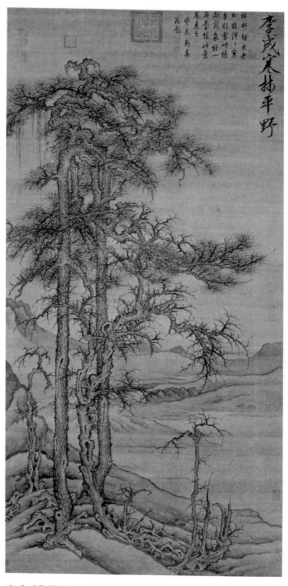

李成《寒林平野圖》,
絹本設色,120×70.2cm,臺北故宮博物院藏

范寬《雪山蕭寺圖》（局部），
絹本設色，182.4×108.2cm，臺北故宮博物院藏

郭熙，河陽溫縣人，山水宗李成，得雲煙出沒、峰巒隱顯之態；佈置筆法，獨步一時。早年畫法工整，晚年落筆健壯，著《山水論》，詳說遠近、深淺、風雨、明晦、四時、朝暮的變遷。所畫山頂峻險，樹多蟹爪，醂墨淋漓，一如行草書法。黃山谷有詩說：「玉堂對坐郭熙畫，發興已在青林間。」又說：「郭熙官畫但荒遠，短渚曲折開秋晚。」南宋名手，雖劉松年、馬遠輩，不能仿佛。

五代的西蜀南唐，創立翰林畫院，始有畫院體。工妍秀潤，斤斤規矩，宋徽宗仿五代遺制，大擴規模，分祇候、待詔等官職。高宗南渡，聚天下精藝良工，領導當時藝學，所作之品，總稱為院畫。以李唐為首領，與劉松年、馬遠、夏珪稱南渡四大家。

李唐，字晞若，河陽人，在宣和靖康間畫已著名，入畫院後，即盡受前人之學。所作山水，源出於荊浩、范寬，筆意不凡，高宗很是重視，嘗題《長夏江寺卷》說：「李唐比李思訓。」皴法大劈斧，帶披麻頭，常用水墨作人物屋宇，描畫整齊，畫水尤為得勢。南渡以來推為獨步，吳仲圭說：「南渡畫院中人固多，而惟李晞若為最，體格具備，取法荊、關，」於此亦未可專以院畫二字評議一切了。

劉松年，錢塘人，人物山水學張敦禮，多作雪松，四圍暈墨，松先以墨筆疏疏畫它，再以草綠間點松幹，半用淡赭，半留空白，表示凝雪。畫酒店，簾上常書「酒」字，董玄宰題《風雨歸莊圖》說：「初披之以為北宗范中立，已從石角中得松年款，蓋松年脫去南宗本色，作中立得意筆法耳，此特其摹世之作也。」

郭熙《早春圖》，
絹本設色，158.3×108.1cm，臺北故宮博物院藏

李唐《長夏江寺》長卷，絹本設色，44×249cm，北京故宮博物院藏

劉松年《雪山舉網圖》，絹本設色，160×99.5cm，四川省博物館藏

　　馬遠，號欽山，他先世河南人，後居錢塘。畫師李唐，下筆嚴正，常用焦墨作樹石，枝葉夾筆，石皆方硬，不多作全景，然江浙間有馬氏所作的峭壁大嶂，主山多屹立，平處略見水口，蒼茫外，微露塔尖，特具微茫之致。

　　夏珪，字禹玉，畫人物山水，醖釀墨色，麗如傳染，筆法蒼老，墨汁淋漓；雪景師范寬；山水師李唐，夾葉作樹，稍間有丁香枝；樓閣不用界尺，信手畫成，奇怪突兀，筆意精密，氣韻尤高。張青父論夏氏《千巖萬壑圖》說：「精細之極，非殘山剩水之比，粗也而不失於俗，細也而不流於媚。有清曠超凡之遠韻，無猥闇蒙塵之鄙格」，可說論馬、夏的繪畫而得他的要領。

　　畫之六法，難於兼全，吳道子以後，獨李公麟始能兼備，而米元章猶說他有吳生習氣。馬和之的人物、佛像、山水，仿吳裝；他學龍眠《山莊圖卷》，一轉筆作馬蝗勾，便有出藍之譽。陳眉公說他：「品極高妙，當與郭忠恕妙跡雁行。」然郭氏的畫，董元宰說他極像王維。有《輞川招隱圖》，乃易雪景為設色，原兩宋工設色畫者，如王詵、趙令穰、伯駒、伯驌，各有不同，而不過二李之遺。而燕穆之、燕文貴、僧人惠崇，又屬一種變體，然工細筆，則全相同。

　　李公麟，字伯時，舒城人，號龍眠居士，官至檢法。

　　郭忠恕，字恕先，洛陽人，官至國字主簿。

　　王詵，字晉卿，封開國公。

　　趙令穰，字大年，封榮國公。

　　趙伯駒，字千里，官浙東兵馬鈐轄。

　　趙伯驌，字希遠，官潮州太守。

　　燕肅，字穆之，益都人，官龍圖閣學士。

马遠《松泉双鸟》冊页，
26.8×53.8cm，臺北故宮博物院藏

夏圭《雪堂客話圖》，
絹本設色，28.2×29.5cm，北京故宮博物院藏

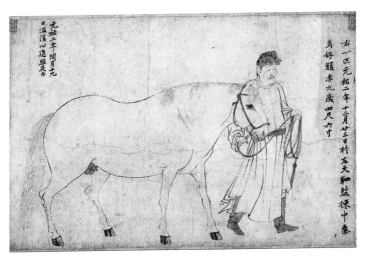

李公麟《五馬圖》（局部）之一，
紙本墨筆，29.3×225cm，日本東京國立博物館

李公麟《五馬圖》（局部）之二，
紙本墨筆，29.3×225cm，日本東京國立博物館

李公麟《五馬圖》（局部）之三，
紙本墨筆，29.3×225cm，日本東京國立博物館

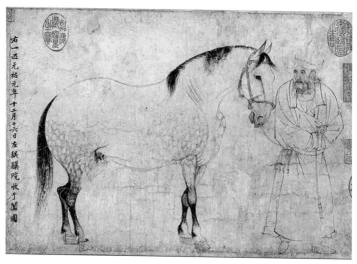

李公麟《五馬圖》（局部）之四，
紙本墨筆，29.3×225cm，日本東京國立博物館

李公麟《五馬圖》（局部）之五，
紙本墨筆，29.3×225cm，日本東京國立博物館

燕文貴，字叔高，一作文季，吳興人，宋端拱中入畫院。

僧惠崇，建陽人。

宋初，黃筌父子被召入畫院，徐熙一家同時發展於院外。兩派如春蘭秋菊，各擅芬芳。其他自立格法的尚有丘慶餘、陳棠等。慶餘善花卉翎毛，兼長草蟲，師滕昌佑，而能青勝於藍。陳棠創飛白法，清逸有獨到處。兩家多用墨色的深淺，表現對象，均為宋代作手。黃氏體，到神宗時有崔白、崔慤、吳元瑜等，一變格法。徐氏體，到真宗時有趙昌，到英宗時有易元吉，傳徐氏沒骨法的手法，趙昌尤得傅彩的神妙。

趙昌，劍南人，性情高傲，長花果，初師滕昌佑，調色別得妙決。《皇朝事實·類苑》星說：「趙昌染成不佈采色，驗之者，以手捫摸，不為色所隱，乃真趙昌也。」

　　易元吉，字慶之，長沙人，靈機深敏，長花鳥水果，極臻精奧。尤長牙獐猿猴，米襄陽《畫史》中曾說：「元吉草木翎毛，唐徐以後無人，但以猿獐稱，可歎！」

　　文人墨戲，多作枯槎古木，叢餘斷山，筆力跌盪於風煙飄渺之境。當時以文同、蘇軾為最有名，筆法新奇，皴勾老硬，揮灑大致，不求形似，鄧椿說他「注意雖不專，而天機本高」。東坡曾說：「始知真放本細微，不比狂華生客慧。」「當其下筆風雨快，筆所未到氣已吞。」確曲盡畫畫了。常時米芾及子友仁推原董、巨，寫生山水，稍刪繁密，遂入神品，王庭筠、吳琚等，亦工寫意，頗多神契。

易元吉《三猿捕鷺圖》，絹本設色，
24.1×22.9cm，美國大都會藝術博物館藏

蘇軾，字子瞻，眉山人，號東坡居士。

米芾，字元章，吳人，子友仁，字元輝。

王庭筠，字子端，號黃花老人，遼東人。

吳琚，字居父，號雲壑。

泛觀唐、宋二代藝術，任何種類、任何部份俱有充分的自己進展力，而山水花鳥畫的發達最足使人驚異。唐宋人對自然與人生的最高理想，多在山水畫與花卉畫中實現出來。宋郭熙的《林泉高致集》中，論山水畫的藝術，精到極點。郭氏本他自身的體驗，定山水畫的基點有四階級：（一）所養充實——充實的人格；（二）所覺淳熟——純粹的感覺；（三）所象眾多——雜多經驗；（四）所取精神——焦點的捕捉。

現在講元代的繪畫。元代以漠北蠻族入主中原，對於文藝不知重視；一般臣民都自恨生不逢辰淪為異族的奴隸，所以文人學士，無論仕與非仕，無不欲藉筆墨以自鳴高，因此從事於圖畫的，不是用以遣興，即是用以寫愁和寄恨：其寫愁者，多蒼鬱；寄恨者，多狂怪；以自鳴高者，多野逸。他們多是表現個性，而不兢兢以工整濃麗為能事，於是相習成風，這便是所謂文人畫。整個元代的繪畫，以文人畫的畫風最為顯著。

元初的作家，以陳琳、趙孟頫等人為最著名，他們繼承宋代的餘緒，上追古風，產生了不少高古細潤之作。同時有高克恭一派，以寫意和氣韻為製作上的主要條件，他們實際上是承董、巨的衣缽的，不過各就其天賦的才力，而更發揮光大了起來；他們的勢力在當時足與陳趙諸人相抗峙。

元代末葉的作家，多用乾筆擦皴，淺絳烘染，思想益趨解放，筆墨益形簡逸。無論山水、人物、草蟲、鳥獸，不必有其對

陳琳《溪鳬圖》，紙本設色，35.7×47.5cm，臺北故宮博物院藏

象，只是憑意虛構；用筆傳神，非但不重形似，不尚真實，乃至
不講物理，純於筆墨上求神速，和宋代的畫風大不相同。

　　至於元代繪畫的題材，不重歷史故實、田野風俗等，只是
歡喜畫些墨蘭、墨竹一類的東西。這種畫當然與士大夫寄興鳴高
的傾向相符合，況且作風簡略易習，所以自士夫而娼優，概多能
之。以筆墨而論，元代繪畫的簡逸之韻，實不亞於前代工麗的作
品。這卻是繪畫史上以次進步的現象。

　　現在略敘元代的幾位可考的代表作家，在未敘之先，請先錄
一段《藝苑巵言》中的話：

　　　　趙松雪孟頫，梅道人吳鎮仲圭，大癡老人黃公望子久，
　　黃鶴山樵王蒙叔明，元四大家也。高彥敬、倪元鎮、方方

壺，品之逸者也。盛懋、錢選其次也。松雪尚工人物樓臺花樹，描寫精絕。至彥敬等，直寫意取韻而已。當時人極重之，宋體為之一變。

高克恭，字彥敬，號房山，官刑部尚書。畫法傳董源、米芾，兼學李成，自成一家。在董、米之外，又常作青山白雲，極有遠致。他的祖先西域人，遷居燕京，後移居浙江餘杭，暇時常策杖攜酒壺詩冊，兀坐錢江之濱，望越中山岡的起伏、煙雲的出沒，因於政治之餘，用以作畫，筆跡嚴整，尤重用墨，巒頭樹頂，濃於上而淡於下，為高氏獨到的心法。董玄宰說黃子久不及房山，因他能脫盡畫師習氣。

趙孟頫，字子昂，號松雪，官翰林學士承旨。他畫山水竹石人馬花鳥，構造精微，窮極天趣。嘗說：宋人畫不及唐人遠甚。又說：「作畫貴有古意，若無古意，雖工無益，人但知用筆纖細，傅色濃艷，便為能手。殊不知古意既虧，百病橫生，豈可觀乎？」他生平得力處重在學古。原來中國繪畫，捨模擬無由入門，既窺堂奧，可以掉臂遊行，隨地都可自得。子昂少時專摹二李、右丞、營丘，及其老成，揮灑自如，有唐人之意致而去其纖，有北宋人之雄健而去其獷。子（趙）雍，人物極工細，山水林木，高古簡質，而長於畫樹。他的夫人管道升，尤長蘭竹，作細篁，別有一種肥澤之致。

畫法齊備於唐宋，至元搜扶義蘊，洗發精神，實處轉鬆，奇中有淡，而見真趣。有人說：「元人貴氣韻而輕位置，其於形似之間，時或有失。」便疑唐宋之法至元代中墜。不知元季諸畫人，多高人君子，借繪畫以逃名，悠然自適，不求庸耳俗目之賞識。

高克恭《春山晴雨圖》，絹本設色，125.1×99.7cm，臺北故宮博物院藏

趙孟頫《二羊圖》卷，紙本水墨，25.2×48.4cm，美國弗利爾美術館藏

管道升《竹石圖》，
紙本墨筆，87.1×28.7cm，
臺北故宮博物院藏

　　四大家之黃、吳、倪、王，均為栖息林泉之上，揮毫拂素，不過舒胃中逸氣。當時作家雖極力臨仿，已難夢見，俗語說：「宋人易摹，元人難摹。」確屬如是。四家之中，子久多蒼渾，雲林偏淡寂，仲圭主淵勁，叔明兼深秀，雖同趨北苑，而久異面目，要皆虛和蕭散，歸於王維一派，丹青水墨，純任自然。即子久之用赭石，叔明之花青，或有所偏，而雲林、仲圭專工黑色，原屬一理，不可求之面貌之間。

　　黃公望，字子久，號大癡，又號一峰老人。他的畫師董、巨，晚年變董、巨畫法，自成一家。又極傾倒房山，他的用筆多房山門徑。平淡天真，不尚奇峭，逸致橫生，天機透露，居富春，領略江山釣灘之勝。生平畫格有二種：一種作淺絳者，

山頭多巒石，筆勢雄偉，一種作水墨者，皴紋極少，筆意尤為簡遠。

　　吳鎮，字仲圭，號梅花道人。他的山水師巨然，有帶濕點苔之法。點苔之法，得宋人三昧，遇興揮毫，非應酬世法，故筆端豪邁，墨汁淋漓，無一點市朝氣。

　　王蒙，字叔明，號黃鶴山樵。為趙子昂外甥，畫法從鷗波風韻中來，又泛摹王右丞，得董元、巨然墨法。他的用筆亦從郭熙卷雲皴中化出，秀潤可喜，細密者峰巒疊織，蹊徑行迴，山居茅屋，無所不具。寫舟航多寫朱衣漁叟，他的一種文士氣，可謂冠絕古今。生平極重子久，奉為師範。倪林謂為「五百年來無此君」，極稱賞之致。

黃公望《富春山居圖》，紙本墨筆，33×636.9cm，臺北故宮博物院藏

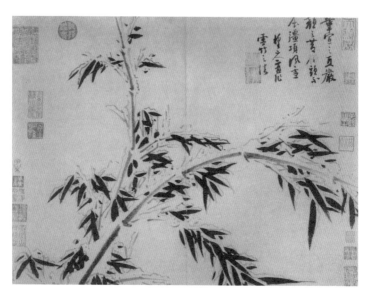

吳鎮《墨竹譜冊》之一，紙本墨筆，40.3×52cm，臺北故宮博物院藏

　　倪瓚，字元鎮，號雲林。畫師李成和郭熙，筆稍加柔雋。雖平林遠黛、竹石茅亭，用墨蒼秀，絕無市俗塵埃之氣。後人說仲圭大有神氣，子久特妙風格，叔明奄有前規，而三家未免有縱橫習氣；獨雲林古淡天然，為米癡後一人。中國的繪畫到了倪氏，院體與文人二派非但勢成對峙，且高唱凱旋之歌了。

　　同時朱德潤，字澤民；唐棣，字子華；龔閑，字聖與，師郭熙；徐賁，字幼文；王紱，字孟端，宗董、巨；趙元，字善良；曹知，號雲西，似倪迂；方徒義，號方壺。皆畫雲山，亦四家的流亞。

　　元代北宗畫家，除錢舜舉院派的青綠山水之外，非常稀少。傳南宋馬、夏遺風者，僅有孫君澤、丁野夫、張遠、張觀等幾人，其中以孫君澤尤為傑出。

吳鎮《墨竹坡石圖》，紙本水墨，
103.4×33cm，北京故宮博物院藏

王蒙《谷口春耕圖》，紙本設色，
124.9×37.2cm，臺北故宮博物院藏

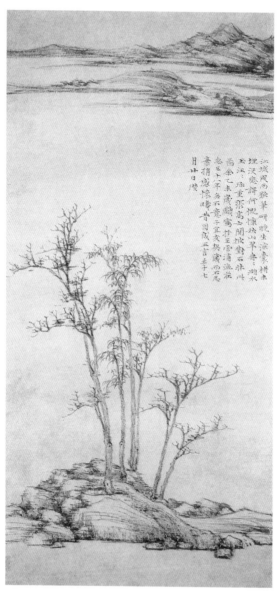

倪瓚《漁庄秋霽圖》軸，
紙本水墨，23.8×25.1cm 上海博物館藏

花鳥畫以錢舜舉、王淵為巨擘。舜舉，名選，號玉潭，別號清臞老人，又號習懶翁，宋景定時舉鄉貢進士，和趙子昂等均為元初吳興俊士。長人物山水，最工花鳥，與王若水（淵）同為元代花鳥畫泰斗。又長寫生，畫風整致清麗，大概祖述宋的趙昌、易元吉，兼徐、黃二家法式，尤得徐氏沒骨法的神髓。王若水的花鳥畫，專師黃氏華麗鈎勒體。舜舉卻獨去鉛華，而有沖淡清新的風格。山水則宗趙千里，以青綠金碧，與盛子照等得名於元代。《容臺集》裏說：

> 舜舉山水師趙令穰，人物師李伯時，皆稱具體，趙文敏常常問畫法。

嗣他畫派的有藏良等。

明代二百七十六年間，繪畫情形，非常複雜；派別紛岐，各自為謀。但從大體上說，各派繪畫都是文學化的，在實質上乃是支取唐、宋、元三代的體裁，而自成其時代的藝術。

錢舜舉《梨花圖》（局部），紙本設色，31.7×95.2cm，美國大都會美術館藏

王淵《竹石集禽圖軸》（局部），
紙本水墨，137.5×59.4cm，上海博物館藏

明代山水畫的流派最為顯著，大別之，可分為浙派、院派和吳派。這三派消長之跡，可分為兩個時期；從明初到嘉靖間為前期，這是浙派和院派並行的時期；嘉靖而後，乃是吳派獨步的時期。現在先把明代繪畫的流派作表如下：

明代流派	山水	浙派	戴文進	江夏派	吳小仙
		院派	冷謙、周臣等		
		吳派	趙長善	華亭派	顧正誼
				蘇松派	趙左
				雲間派	沈士充
	花鳥	工麗派	景照等		
		鉤花點葉－工麗寫意派	周服卿等		
		寫意派	林以善等		

明代畫家之著名者，不可指數，茲擇其較有關係於畫史之演進者，簡述如下：

明初有王紱，因不滿意於元末文人畫的疏放，又極力主張形似，提倡北派，曾說：「取意捨形，無所求意，故得其形，意溢乎形，失其形者，意云乎哉？」此種議論，與倪瓚全處反對地位，亦因明代自宣宗、憲宗、孝宗，皆擅筆墨，偏重摹古。當時有商喜，字惟吉，善山水人物花木翎毛，超出眾類，為明初士林所推重。

戴進，字文進，號靜庵，山水得諸家之妙，大體摹擬李唐、馬遠為多，稱為浙派，與吳偉等大興北宗於當時。

吳偉，字士英，號小仙，山水落筆健壯，清逸絕俗，殊異眾工。

謝晉，字孔昭，號葵丘，師黃大癡。

商喜《四仙拱壽》（局部），
絹本設色，
98.3×143.8cm，
臺北故宮博物院藏

王紱《湖山書屋圖卷》（局部），
紙本墨筆，27.5×820.5cm，遼寧省博物館藏

姚綬，字公綬，號雲東，師吳仲圭。

杜瓊，號東原，杜董，號槎居，師宋人。以上諸人皆開沈、
文、唐、仇之先聲。

沈周，字啟南，號石田，又號內石翁。

文徵明，初名璧，以字行，更字徵仲，號衡山。

唐寅，字伯虎，一字子畏，號六如。

仇英，字實父，號十洲，太倉人。

沈周，畫學黃子久，吳仲圭，王叔明，皆逼真。獨倪雲林不
甚似，其源從董、巨中來，而深得三昧。故意匠高遠，筆墨清潤，
而於渲染之際，元氣淋漓。少時作畫，多小幅，至四十外，始拓為
大幅，粗株大葉，草草而成。元四大家後，惟石田為一大宗。

沈周《兩江名勝圖》之一，
絹本設色，42.2×23.8cm，上海博物館藏

沈周《兩江名勝圖》之二，
絹本設色，42.2×23.8cm，上海博物館藏

文徵明，畫師沈石田，自立門戶，山水出入趙子昂、王叔明、黃子久間，兼得董北苑筆意。合作處，神采風韻俱勝，格似趙子昂，然自具一種清和閑適之趣，以別子昂的妍麗，是由人品所至。翁覃溪言文徵明粗筆，叫做「粗文」。是他少年所作。龔孝升說他：「晚年脫去舊習，變為濃艷一派，無一筆非古人法。」白陽山人陳淳，字道復，陸士仁，字文近，錢穀，字叔寶，均傳文氏畫法，猶子伯仁，號五峰，子嘉，字休承，傳家法而略變面目。

唐寅，畫山水人物，無不臻妙，得劉松年、李晞古的皴法，筆姿清雅，青出於藍。有人說他：「出自李成、范寬、馬遠、夏珪以及元四大家，無不精研。行筆秀潤縝密，而有韻度。蓋前能矩鑊前哲，而和以天才，運以書卷之氣，故師法北宗者，皆存作家面目，獨子畏出而北宗有雅格。」當征仲的清嚴在前，十洲的精密在後，而六如揖讓其間別有新趣，蓋勝於天姿者。

仇英，畫師周臣，特工臨摹。山水仿宋人，用意處幾奪龍眠、伯駒之席。然所作《孤山高士》及《移竹煮茶》《臥雪》諸圖，樹石人物，皆用蕭疏簡遠之筆，置之唐六如、文衡山之間，正未易辨。董玄宰不耐作工細畫，因說：「李思訓、趙孟頫之畫，極妙！又有士人氣，後世仿得其妙，不能其雅，五百年而有仇實父。」王麓臺亦說：「仇氏自有痛快沉着處。」

四家而後，吳浙二派，互相掊擊，究其根源，一本宋元。趙子昂、黃子久、吳仲圭、王叔明皆是浙人。文、沈從元四大家而正似浙派者。所惜學南宋四家者，多蹈獷野，不為世重，而明四家的末流亦趨而愈下，因之華亭一派，繼而興起。

文徵明《中庭步月圖》，
紙本墨筆，147.6×50.5cm，
南京博物院藏

文徵明《寒林晴雪圖》，
紙本設色，115×36.2cm，
上海博物館藏

唐寅《山水八段卷》（局部），

絹本設色，32.4×413.7cm，美國大都會博物館藏

秋來紈扇合收藏　何事佳人重感傷　請托丹青

詳細看　大都誰不逐炎涼　晉昌唐寅

唐寅《秋風紈扇圖》，
紙本水墨，77.1×39.3cm，上海博物館藏

仇英《梧竹書堂圖》（局部），紙本設色，148.8×57.2cm，上海博物館藏

董其昌，字玄宰，號思白。

陳繼儒，字仲醇，號眉公。

趙左，字文度。

董玄宰，畫先摹黃子久，再仿董北苑，能師意而不逐痕跡，秀潤蒼鬱，超然出塵，墨法之妙，尤為獨得。曾說：「唐人畫法，至宋乃暢，米元章為之一變，惟不學米，恐流入易率也。」沒骨山水，明艷光景，恍若置身三泖間。但後來贗畫充塞，效董畫者，趙文度以下，無慮數十家，皆與董同時：除陳眉公、趙文度以外，尚有沈士充（字子居）、顧正誼（字仲方）、宋旭（字

石門）、孫克宏（號雪居），遂成華亭一派。吳梅村作《畫中九友歌》，以董玄宰居首，王時敏、王鑒、李流芳、楊文聰、程嘉燧、張學曾、卞文瑜、邵彌均在其內，因此吳一派又有趙左的松江派、沈士充的雲間派之別。

　　清代門戶之見，更加利害，其間繼述吳派的，有江左四王：

　　王時敏，字遜之，號煙客，太倉人，官奉常。

　　王鑒，字玄照，一作圓照，官至廉州太守。

董其昌《燕吳八景圖冊》之一，絹本水墨，（各）26.1×24.8cm，上海博物館藏

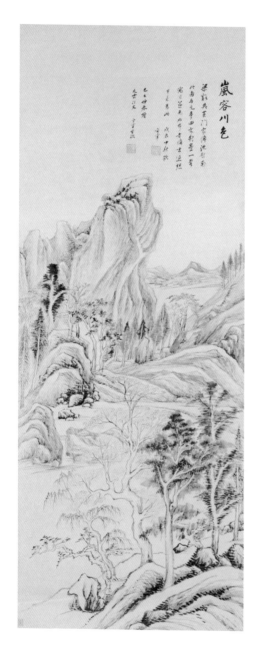

董其昌《嵐容川色圖》，
紙本水墨，
138.8×53.3cm，
北京故宮博物院藏

王翬，字石谷，號清輝。

王原祁，字茂京，號麓臺，官司農。

清初，畫苑領袖，首推煙客畫有特慧，水暈墨影，盡有根底。晚年更入神化，淵源靜默，藏而不露，他的用筆在着力不着力之間，尤較諸家有異。孫原祁畫承家法，專攻大癡（黃公望）淺絳，尤為獨絕。曾說：「筆端有金鋼杵，脫盡習氣。」然有代作者多人，他的真跡不易見罷了。

王圓照，精通畫理，尤長摹古，凡四朝名繪，見輒臨摹，必須得他神肖。故他的筆法超越凡流，直進古哲，而於董、巨為尤深造。皴擦爽朗，嚴重得沉雄古逸之氣，為煙客、石谷所不及。鑒與煙客為子姪行，而年相若，互相砥礪，並臻其妙，論六法者，以煙客、圓照，並有開繼之功，末流稱婁東派。

王石谷，幼少嗜畫，運筆超逸，王廉州命學古法，引謁王奉常，遍游大江南北，盡得觀摩收藏家祕本。曾自說：「以元人筆墨，運宋人丘壑，而澤以唐人氣運，乃為大成。」然評論者猶說筆法過於刻露，實屬失之大熟的緣故。

此後王宸，字逢心，王玖，字二癡，王昱，字東莊，冠之以麓臺，亦稱小四王。至李世倬，號穀齋，唐岱，字靜巖，作家輩起，漸近甜熟，古意稍失，然與大四王同時並馳藝林，而能獨樹一幟者，有吳、惲。與四大王稱清初六大家。

吳歷，字漁山，號墨井，常熟人。

惲壽平，初名格，以字行，一字正叔，又號白雲外史。

吳漁山之畫，得王奉常之傳，刻意摹古，筆墨勁飭，如寫工楷。醇厚沉鬱，畫品在石谷之上，與惲南田異趣同旨。出色作品，深得唐子畏神髓，而絕無北宗面目。王麓臺論畫，每右漁

王時敏《仙山樓閣圖》，
紙本水墨，133×63.3cm，北京故宮博物院藏

王原祁《仿大癡富春圖》軸，
紙本水墨，100.6×51.8cm，浙江省博物館藏

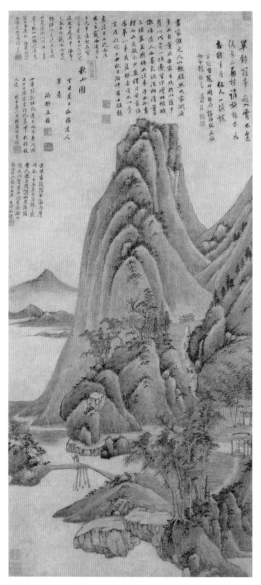

王圓照《仿梅道人筆意秋山圖》，
設色紙本立軸，124.2×54.5cm，上海博物館藏

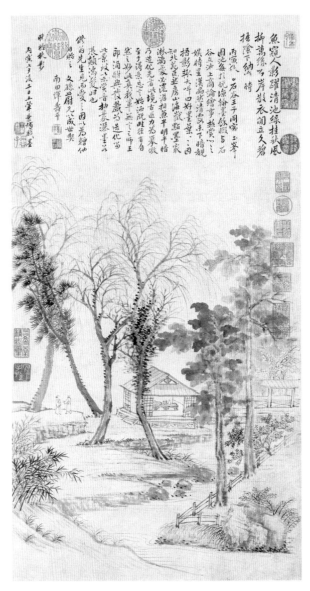

王翬《晚梧秋影圖》，
紙本水墨，110.1×42.6cm，北京故宮博物院藏

山，而左石谷。常説：「邇時畫手，惟漁山而已。」戴文節亦説：「沉厚之作，清代當推吳墨井。」但晚年參用歐法，多作雲霧瀰霽，非他的極品。

惲南田，畫花卉合徐、黃，而以崇嗣為歸，獨開生面。間寫山水，如《水村圖》《細柳枯楊圖》，皆超逸名貴，深得元人冷淡幽雋之致，每於荒率中見秀韻，逸趣天成，而非石谷所能及。

明季之亂，士大夫的高潔者，常多託跡佛氏，以期免害，而其中工畫事者，尤稱三高僧，即漸江、石濤、石溪。漸江開新安一派，石溪開金陵一派，石濤開揚州一派，畫禪宗法，傳播大江南北，成鼎足而三之勢。後人多奉為圭臬。新安派宗元人，筆多簡略，便於文人；金陵派法宋人，筆多繁重，合於作家；揚州派稍為後起，亦宋元非宋元，筆多繁簡得中，宜於文人作家二者之間。浙派開自戴進，盡於藍瑛，贛派八大山人而後，羅牧諸人皆非後勁；閩派惡俗，無足言。婁東末流，遞趨遞變，到了湯、戴，可説駸駸與古人比美了。

釋弘仁，字漸江，歙人，明諸生，稱梅花老衲。

釋髡殘，號石溪，又號石禿，武陵人。

釋石濤，號大滌子，又號清湘老人。

漸江，明甲申後為僧，居黃山，王阮亭説：「新安畫家，多宗倪、黃，以漸江開先路。」所畫層崖陡壑，偉俊沉厚，非如世人的疏竹枯株，自與倪高士相比。曾游武彝匡盧，得其勝概，著有《畫偈》一冊，同郡孫逸、汪家珍、查士標，合稱新安四大家。當時蕭從雲，字尺木，與孫逸齊名，又稱孫蕭。程邃、謝紹烈、鄭旼、汪樸、汪之瑞，皆能師法宋元，超異庸流，後世學倪、黃者，非枯即滑，而大好江南山水，慨無董、巨名手，為雲海生色。

風來疊籟二雨過危磬二
南洲先生屬作　墨井生之

吳歷《竹石圖》，紙本墨筆，95.4×48.7cm，上海博物館藏

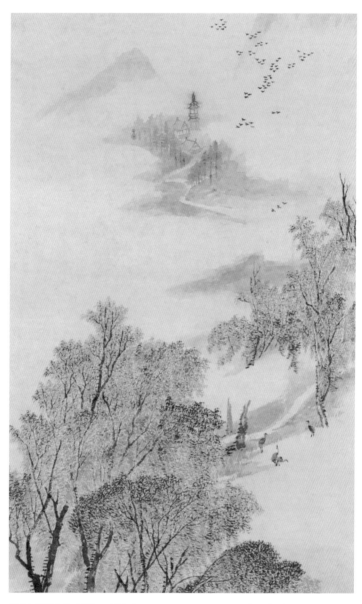

吳歷《柳村秋思圖》，紙本水墨，67.7×26.5cm，北京故宮博物院藏

　　石溪，住金陵的牛首山，山水奇闢，綿邈幽深，引人入勝。筆墨高古，設色清湛，得元人勝概。當時龔賢，字半千，號柴丈人，流寓金陵，與吳圻、鄒哲、高岑、吳宏、葉欣、吳造、謝蓀號金陵八家。他的支派傳入淮揚之間，有顧符稹、袁江、潘恭壽等，至末流僅存形貌，為紗燈派，不能自振了。

　　石濤，山水蘭竹，筆意縱恣，脫盡窠臼，晚游江淮，一時學者很多，遂開揚州一派，最有名者，為號稱揚州八怪的金農、華嵒、鄭燮、李鱓等，然能師荊、關、董、巨、二米而得神采者極鮮。僅吳越猶存文人習氣，奚岡的勁利，方薰的秀潤，王學浩的沉着，筆墨之間尚見婁東的遺意。他的繼起者，有湯、戴。

　　湯貽汾，字雨生，號粥翁，武進人。

　　戴熙，字醇士，號鹿床，錢塘人。

　　湯雨生，山水清潤，筆意頗與趙文度相似。蓋婁東一派，上溯董思翁，不沾沾於時習，但偽本頗多，不易見其佳品。

　　戴鹿床，山水詣力最深，自言「太倉二王，望塵不及，石谷、南田中晚傑作，當北面事之。董文恪邦達，號東山，黃勤敏鉞字左田，揖遜而已，餘未敢多讓。」著有《習苦齋畫絮》。張之萬，字子青，山水神似戴文節，稍為疏簡。

　　花鳥畫，明代邊文進、呂紀，均為黃氏妍麗的院體派。其間有林良、陳道復、徐青藤創寫意派，為花卉的一變。又周之冕創鈎花點葉體，與院派、寫意派成三大流。清代花鳥畫，繼黃氏鈎勒一派的，有孫克宏等；繼周之冕鈎花點葉體的，有沈南蘋等；繼寫意派的，有石濤、八大等，祖述純沒骨法為清一代代表者，有王武、蔣廷錫、惲壽平三家。

弘仁《九溪峰壑圖》，紙本設色，110.6×58.9cm，上海博物館藏

髡殘《雨洗山根圖》，紙本水墨，103×59.9cm，北京故宮博物院藏

石濤雜畫冊之一，北京故宮博物院藏

石濤《淮揚洁秋圖》，紙本設色，89×57cm，南京博物院藏

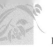

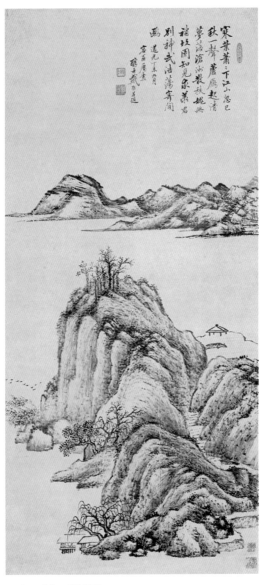

湯貽汾《秋坪閑話圖》，
紙本設色，97×46cm，北京故宮博物院藏

戴熙《雲嵐煙翠圖》，
紙本水墨，138.5×64.5cm，青島市博物館藏

　　王武，字忠勤，號雪巔道人，江蘇吳縣人。

　　蔣廷錫，字揚孫，號西穀，一號南沙。

　　王武，畫法崇嗣，筆意秀逸，點綴流麗，而多風致，王時敏曾稱揚他須列入神品之內，可是元明以來的寫生，雖也有新意的創設，然大多均帶有畫院習氣，只有忠勤，神韻生動，獨得妙趣。

　　蔣廷錫，花卉與南田直入元人之室，筆致清逸，或奇、或正、或工、或率、或賦色、或暈墨，都極精妙。傳他畫法的，有鄒元汁、湯祖祥等。

　　我國藝術的發展，所受域外思想和式樣的影響不少，這是我在緒論中已說過。而外國藝術的傳入，大多是以宗教做媒介，如佛教之於漢六朝、隋、唐藝術的影響，實佔我國藝術史重要的篇幅。我在雕塑章內已論述了，在本章中也可約略看到。到了明代末葉，天主教由海道傳入中國，西洋美術之直接流入，於焉開始，影響所及，到現在還是很可看得出來，這是關於我國美術發展的前途的一件大事。我們欲知我國目前美術形成的內容，以及未來發展一部份內容的預測，則對於天主教之於我國近代美術的關係，似乎不能不作一簡約的敘述。

　　天主教和我國繪畫的關係，比其他美術為深；最初天主教傳入中國，不為官民所容，到了萬曆七年，有教士名羅明堅（Michael Rumgieri）到廣州，二年之後，有名利瑪竇者接踵而來；這時中國人信奉天主教的也日漸眾多了，西洋美術也開始在我國藝壇上發揮勢力了。利瑪竇在上神宗的表裏有「謹以天主像一幅，天主母像二幅，奉獻於御前」。這便是西洋畫傳入中國的開始。

　　姜紹聞所著的《無聲詩史》內說：「利瑪竇攜來西域天主像，

王武《芙蓉圖》紈扇面，
箋本，34×34cm，徐州博物館藏

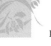

蔣廷錫《墨牡丹》，
紙本墨筆，106.5×60.5cm，臺北故宮博物館藏

乃女人抱一嬰兒，眉目衣紋，如明鏡涵影，蠕蠕欲動，其端嚴娟秀，中國畫工，無由措手。」這裏所謂天主像，其實就是聖母像。當時有人問他的畫法，他説：「中國畫但畫陽不畫陰，所以面軀平正，無凹凸相；吾國畫兼陰與陽寫之，故面有高下，而手臂皆輪圓耳。凡人之面正迎陽，則皆明而白，若側立則向明一邊者白，其不向明一邊者，眼耳鼻口凹處，皆有暗相，吾國之寫像者，解此法用之，故能使畫像和生人無異也。」從此西洋畫法見萌於中土了。

繼利瑪竇來中國者，有羅儒望、湯若望等，他們都攜帶了西洋畫來的。湯若望進贈圖像，是在崇禎十三年間的事。當時教士深知中國人士愛好圖畫，所以他們把它做宣傳教義的工具。一六一五年出版的利瑪竇著的《中國佈教記》和一六二九年畢方濟（B.Francis）所著的《畫答》，都言及用西洋畫及西洋雕版畫，以為在中國傳教輔助而收大效的事。

那時國人為好奇心所驅，對於西洋畫，非常歡喜；學習西洋畫的人，也逐漸眾多，如《墨苑》即為名家丁雲鵬所摹；《不得已》一書中所載的圖畫，亦是名家所摹湯若望進呈的圖像。

天主教士既以繪畫為傳教工具而收大效，於是教士而兼通繪事的，日益眾多。到了清初，這種教士受諸帝所器重者，大有人在，其中尤以郎世寧和艾啓蒙二人為最著稱。郎世寧是意大利人，家世善畫，康熙五十四年（一七一五）到北京，入值內庭，工翎毛、花卉、人物。清乾隆三十年，回部被清廷平服，郎世寧畫了許多凱旋圖畫。當時中國畫家參用西洋畫法者很多，而西洋教士，參用中國法以迎合皇帝心理者亦不少，於是中西畫學融合之機，從此發動了。

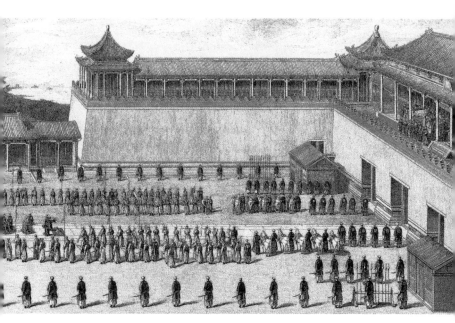

郎世寧《平定準部回部得勝圖‧平定回部獻俘》，
銅版印本，55.4×90.8cm，原銅版現藏德國國立柏林民俗博物館

　　中國畫家之學西畫，或參用西畫法者，初以寫真為主。明
代末葉，閩省莆田有名曾鯨字波臣者，流寓金陵，他的為人，風
神修整，儀觀偉然，寫照如鏡取影，妙得神情，其傅色淹潤，點
睛生動，雖在楮素，盼睞顰笑，咄咄逼真，若軒冕之英、巖壑之
俊、閨房之秀、方外之蹤，一經傳寫，妍媸唯肖。每圖一像，烘
染數十層，必窮匠心而後止。《金陵瑣事》《國朝畫徵錄》都有他
的事跡的記載。查波臣流寓金陵的時候，正是利瑪竇東來的時
候；他目睹到天主像、天主母像，所謂烘染數十層者，乃是參用
西洋法。波臣的弟子中，以謝彬、郭鞏、徐易、沈韶、劉祥生、
張琦、張遠、沈紀諸人為最傑出。

蘇文忠公笠屐圖

渴筆如屋漏必山且秀蕊煙雲雨间玄月遠慕
餘不忝清光依稀渴人寰

渡臣曾鯨敬寫

曾鯨《蘇文忠公笠屐圖》
（局部），
110.0×38.8cm，
西安美術学院美術博物館藏

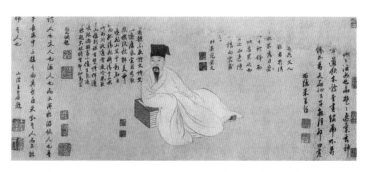

曾鯨《葛一龍像》紙本設色，32.5×77.5cm，北京故宮博物院藏

崔鏏《李清照像》，絹本設色，56.7× 56.8cm，廣州美術館藏

　　當時西洋美術，在宮庭間非常活動，民間畫家受其影響者，亦不乏人。張恕，字近仁，工泰西畫法，自近而遠，由大及小，都依照了透視學的法則。崔鏏，字象洲，工人物士女，學焦秉貞法，傅染淨麗，風情婉約。

　　不過當時中國畫家，對於西洋畫的譏評，很是激昂。張誦山評中國畫家所參入洋畫法而成的作品，説是「非雅賞，好古者所不取」。鄒一桂評洋畫，説是「筆墨全無，雖工亦匠，故不入畫品」。證以上述，亦可見當時國人對於洋畫之不能滿意了。

思考

一、　中國繪畫始於何時？三代時的繪畫遺跡是怎樣的？

二、　我國有無壁畫，始於何時，盛行於何時，其偉大的成績怎樣？試舉其例。

三、　中國繪畫的人物始於何時，盛於何時，其中受過何種外來藝術之影響，著名的人物畫家是誰？試舉其名。

四、　中國的山水畫最初著名者是誰，至何時始盛行，有何宗派之不同？著名的山水畫家，試舉其可作代表者之姓名。

五、　中國的花卉畫盛行於何時？有無宗派？試將各時代之代表作家歷舉其名。

六、　中國的臺閣人物畫以何時為最盛行，有無著名的畫家？

七、　中國畫的應用或在壁、或在石、或在絹素，試舉其著名之製作。

八、　中國畫的理論及精神有無特殊的地方？

九、　中國畫受外來藝術的影響約有幾度？試略述其情形。其結果怎樣？

紙紫赤黃色所注真字褊

草字上有為人模墨

透印損痕末有二字

康鼓切語字也出西含其

第五章　書法

通常所謂書畫同源之說，大概是由於倉頡的象形文字而起的。伏羲所造的八卦，雖有畫意，但我們不能認作文字。倉頡仰觀奎星圓曲的姿勢，俯察鳥獸山川的形態與痕跡，體類其象形，而畫成字；這種象形的字，謂為雛形的畫亦無不可，所以有書畫同源之說。但這種文字之為我國文字的初祖，是無疑的了。

許氏《說文・自序》說：「黃帝之史倉頡，見鳥獸之跡，而知分理之可相別異也，初造書契。」這是說倉頡觀鳥獸之跡而生發明文字的動機。《孝經援神契》上說：「奎主文章，倉頡效象。」這是說倉頡觀天象而生發明文字的動機。

六書的第一條便是象形。象形文字，是把物象畫出來隨體詰詘而成的文字。例如 ⊠（日），☽（月），�（山），〰（水），馬（馬），鳥（鳥）等。這些便是倉頡當時所造的文字，通常稱做「古文」，亦稱「篆書」。自從黃帝以來，一直到周代的宣王時，二千餘年間我國所通行的字，只是這種「篆書」。

到了周宣王時，有史官名史籀創製大篆，其體裁和古文不同。這種文字，在現存北平孔廟大成門左右兩廡下的十個周代「石鼓」上可以看到。這「石鼓」刻着宣王巡狩岐陽時史籀所作的頌詩，已在雕塑章述過。這「大篆」又稱「籀文」，春秋戰國時的銅器款識，間或亦用此種文字。東周亡後，秦併六國，秦始皇焚書坑儒，古文差不多完全消失。於是始皇改革文字，命丞相李斯損益倉頡和史籀二家的文字，創造「小篆」亦稱「秦篆」。同時他又命下邽人程邈創造「隸書」。李斯所書的泰山碑殘石，至今尚有二三字遺留在山東泰安的東岳中。

隸書的成就，乃是起於官職的多事，以便施於徒隸的。這隸書又名左書，因為其書法便捷，可以佐助篆書的不逮。這一點是

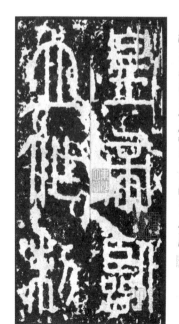

石鼓文拓本

泰山刻石（安國北宋拓本），
27.8×14.3cm，
日本東京台東區立書道博物館藏

我國文字最大的變遷。由篆入隸，在現在也還是並行的。

　　秦代還有一種字體叫做八分，是秦代上谷人王次仲所作，體裁和隸書差不多。自來關於「隸」和「分」的辯論文字很多。除《佩文齋書畫譜》外，清代翁方綱有篇專論，叫做《隸八分考》，其他如劉熙載的《藝概》及包世臣、康有為書中都曾說到這個問題。

　　漢代初期，學童在十七歲以上要受考試。關於書學方面，先令諷籀書九千字，然後才試以八體。所謂八體，乃是秦時流行的書法。即是：一、大篆，二、小篆，三、刻符，四、蟲書（字為蟲鳥之形，是寫在幡信上的），五、摹印（即是後世所稱繆篆，其文屈曲纏繞，是摹印章用的），六、署書（凡一切封檢題字，及榜題屬之），七、殳書（用於一切兵器的題識的），八、隸書。從這八體上，可以看出秦代字體改革後的種種不同書法的模樣。

　　從漢代經過晉代以至於六朝，書法又有了許多變化。現在所通行的「真書」、「行書」、「草書」，都是這時候所產生出來的。除此之外，尚有「飛白」一種。

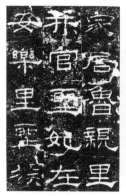

八分隸書的重要代表作之一《韓敕造孔廟禮器碑》拓本

　　漢代的隸書和秦代的不同，我們在漢碑上可以看到。其書法的精美，乃是學隸書的人的範模。

　　前漢元帝時，黃門令史游作「章草」；到了王莽時，又有「六體書」產生，但都不足論述，後世亦都不傳。到了後漢，有王次中者（不是秦時作「八分」的上谷人王次仲），作「楷書」；劉德升作「行書」；左中郎蔡邕作「飛白」；徵士張芝作草書。這些書家的遺跡至今已不復有存。漢代的書法，除碑碣上的石刻隸書外，墨跡是很不易見到的。但我們可以知道，漢代書法是有着長足的發達的；凡古、籀、隸、分、楷、行、草等字體都是齊備的。

　　三國時有個名家，名鍾繇，字元常，是魏的潁川人，對於後代書法有着顯著的影響。他長於草書，於八分亦甚精。他寫的草書，有人以「飛鴻戲海、舞鶴游天」八字來形容。他用八分寫的魏受禪碑，今尚存於河南許州，是著名古碑之一。

傳是後人臨摹的
鍾繇《得長風帖》

三國魏《受禪表碑》拓本

　　書法到了晉代，是漸趨於藝術化了。晉人是最善書法的，所以人材輩出，為嗣後書法家的典型。有衛夫人者，名鑠，字茂猗，是汝陰太守李矩的妻，她是很精於書法的，她著的《筆陣圖》，可說是她自己的筆法的敍述，她說：「陣雲墜石，斷犀弩發，枯藤崩浪，懸針垂露，玉筋古釵。」這些話都是她自己的經驗之談，於此可以窺見她的書法的大概。

　　晉代著名書家而為後世所宗仰的，有太常索靖（字幼安）、王右軍和他的兒子中書令王獻之。這父子二王的書法到現在還可以看到很顯明的影響。王右軍是有着古今書聖之稱的。

　　王右軍，名羲之，字逸少，以祕書郎中起家，為右軍將軍，會稽內史，世稱王右軍。他臨池學書，池水盡黑。他的書法是直接受衛夫人的影響，間接學鍾繇。他的草書和隸書，為古今之冠。他的筆勢飄若游雲，矯若驚蛇。除精於書法外，兼工繪畫。

　　王獻之，字子敬，是羲之的第七個兒子。年輕時即負盛名，才氣磅礴，高邁不羈。亦是工「草書」和「隸書」的，與其父並稱二王。身為建威將軍，做過吳興太守，征拜中書令。去職後，以王珉代之，因此世人有獻之為大令，珉為小令之稱。除工書法外，亦能繪事。

　　二王的筆跡，歷代都有拓本和刻帖，現今仍為士林所珍貴的。

　　晉代的流行字體，以真書、行書、草書為最，這是因為這種字既通俗應用，又較篆書、隸書便利的原故。

　　南北朝的書家，最有名的是宋的中散大夫義興太守羊欣和梁的國子祭酒蕭子雲二人。羊欣，字子敬，長於隸書，與王獻之甚相交好。蕭子雲字景喬，他的書法仿鍾繇和王右軍而稍變其體，最善草、隸、飛白。此二人均為唐、宋二代書家所好。

王羲之草書《獨坐帖》宋拓本，
北京故宮博物院藏

王獻之《新婦湯地黃湯帖》唐人摹本，
北京故宮博物院藏

　　書品是始於南北朝的梁度支尚書庾肩吾。南北朝關於筆法的
撰述有《二十四訣》《永字八法》等。

　　唐、宋以來的書法家，大都是源出於晉人。書法家之可稽考
者，較前為多；其中不乏後世典型的人物。

　　唐代初年的著名書法家，有祕書監虞世南（字伯施），太子
率更令歐陽詢（字信本），中書令河南郡公褚遂良（字登善），
率府參軍錄事孫虔禮（字過庭）等。

　　虞世南、歐陽詢都是學王羲之的書法。虞以遒媚勝，歐以
險勁勝，世稱歐虞體。而歐陽詢更能八體，尤精飛白。虞世南，
在武德年間書孔子廟堂碑，在陝西西安府學。歐陽詢的書跡，有

下列四碑：一、宗聖觀碑，是武德九年書的，在陝西盩厔（今周至縣）樓觀中。二、皇甫誕碑，是貞觀初年書的，在西安府學。三、房玄謙碑，是貞觀五年書的，在山東章丘。四、九成宮醴泉銘，是貞觀六年書的，在陝西麟游。

　　褚遂良是學鍾繇和王右軍的，但能利用天聰，自成其古雅瘦硬之體。他的章草以婉美稱，尚藏鋒，如印印泥，錐畫沙。其書跡有下列之五碑：一、房玄齡碑，在陝西醴泉縣北煙霞洞中。二、伊闕佛龕碑，是貞觀十五年書的，在洛陽龍門賓陽洞外。三、順義公碑是貞觀二十三年書的，在醴泉縣北古村。四、三藏聖教序碑，是永徽四年書的，在長安慈恩寺大雁塔。五、同上，是龍朔三年書的，在陝西同州府學。以上五碑，除聖教碑微帶行體外，其餘都是真書。

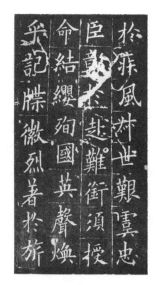

虞世南《孔子廟堂碑》拓本　　　　歐陽詢《皇甫誕碑》拓本

褚遂良《雁塔聖教序碑》拓本

　　孫虔禮的書法，最像二王。他沒有書碑遺傳下來，僅有草書的《書譜》一書傳於世。

　　到了盛唐時候，書家之著名者有北海太守李邕、長史張旭、祕書監賀知章等。

　　李邕，字泰和。他的書法雖出自王右軍，而能擺脫其習，自成風格。他最長於行書和草書，至於八分和隸書，亦有獨妙之處。他前後共寫過八百通碑，至今尚存者亦不少，都是用行書寫的。張旭，字伯高，以狂草名高於世。賀知章，字季真，長於草書。

　　中唐時候，名書家有將作少監李陽冰（字少溫）、刑部尚書太子太師魯郡公顏真卿（字清臣）、吏部侍郎徐浩（字季海）等。此三人中，以顏真卿對於後世書學最有影響。李陽冰學的是李斯的字，而自成其勁利豪爽之體。徐浩於真書、八分、行書均所擅長。顏真卿的書法，我們應特別提出來說一說的。

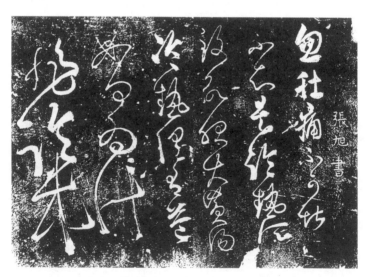

李邕《晴熱帖》宋拓本

張旭《肚痛帖》拓本，西安碑林
（釋文：忽肚痛不可堪，不知是冷熱所致，欲服大黃湯，冷熱俱有益。）

李邕《麓山寺碑》拓本

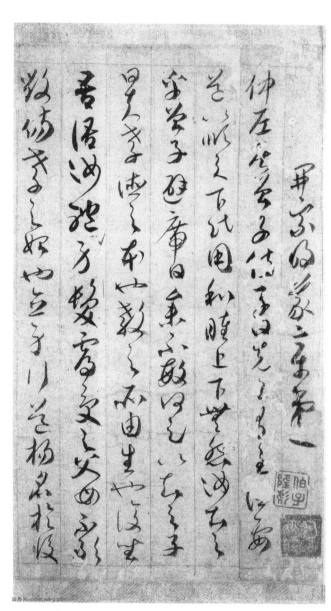

賀知章《草書孝經》，日本宮內廳三之丸尚藏館藏

李陽冰《三墳記》拓本，碑在西安碑林

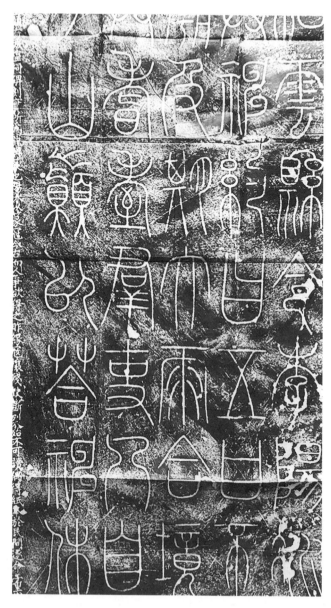

李陽冰《城隍廟碑》清代舊拓本，碑在浙江麗水市縉云縣博物館

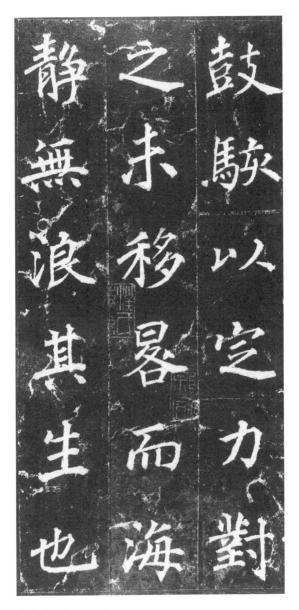

徐浩《不空和尚碑》朵云軒藏舊拓本

猷俗自擔出家禮藏探經
法華在手宿命潛悟如識
金環揔持不遺若注瓶水
九歲落髮住西京龍興寺
袨僧籙也進具之年昇座

顏真卿《多寶塔碑》拓本（局部）

　　顏真卿書法具有雄偉深厚的精神，筆力是遒勁秀拔的，善正書、草書，全從漢碑得來，用筆的方法，是把鍾繇參入隸書，換句話說，就是用隸書的方法來寫真書。他是兼有帖學和碑學之長的。

　　顏真卿的字，在他以後向來不曾絕跡的。在宋代和元代，無所謂碑學，要學大字，非用顏法不可；那時候的書家沒有一個不從顏字轉出來的。

　　顏真卿是唐代山東臨沂人，字清臣。玄宗時候做平原太守。安祿山反時，顏氏獨自倡義討伐；到了亂事敉平後，遷任刑部尚書，封為魯國公。德宗時，慰諭李希烈，持節不屈，為所縊殺。謚號文忠。

　　顏真卿的書法，分析起來說，是用蠶頭燕尾、折釵股、屋漏痕等方法的。點如墮石，畫若橫雲，鈎似屈金，戈同發弩，無一處不是有大力表現着的。他最著名的作品是《麻姑仙壇記》，是大曆六年書的，在江西撫州南城的麻姑仙壇，宋代有拓本。他所寫的碑用真書的較多。

　　晚唐時最傑出的書法人材，是太子少師柳公權，字誠懸，亦是百世宗仰的人物。

　　柳公權是唐代華原人，元和初進士，官至太子太師。他的書法，極力變王右軍的方法，結體勁媚豐潤，自成一家。當時大臣家的碑誌，若不是出於他的筆，人家便要說子孫不孝。穆宗嘗問他用筆的方法，他回說：「心正則筆正。」他的筆跡之存於今日者，有四塊碑：一、西平郡王李晟碑是太和三年書的，在陝西高陵。三、馮宿碑是開成二年書的，在西安。四、魏謩先廟碑是大中六年書的，在西安。

　　上述唐代書家的書法，除碑誌外，真跡罕傳於世；惟有宋代淳化以下所刻的法帖，間有收入，足為後世的師法。唐代的隸書小有變化，與漢隸不同。

顏真卿《麻姑仙壇記》，日本三井文庫藏宋拓本

柳公權《李晟碑》拓本（局部）

柳公權《魏謩先廟碑》拓本（局部）

七寶以用布施是人以是因緣得福多不如

是世尊此人以此因緣得福甚多須菩提若

福德有實如來不說得福德多以福德无故

如來說得福德多

敦煌唐人寫
《金剛般若波羅蜜經》
（局部，周紹良先生藏）

唐代佛教的寫經，亦是一種名貴的古品，傳世的尚多，近頃由敦煌石室發現的不少。

自從隋代僧人智果的《心成頌》以下，關於論書和書品的撰述，有歐陽詢的《三十六法》、張旭的《十二筆意》以及翰林供奉張懷瓘的《用筆十法》和《書斷》、李嗣真的《後書品》、孫過庭的《書譜》等。而書人的傳記，在此時亦漸備了。其餘的遺文，大都收入張彥遠的《法書要錄》裏。

南唐的李後主，學問淵博，詞章華麗，書法繪事亦極精能，字工金錯刀法，所刻《昇元帖》四卷稱為法帖的鼻祖。

宋代創設翰林圖書院，對於藝人甚是優待，藝術的發達很是顯著，書法當然不能例外。宋代的書家，以端明殿學士蔡襄、吏部員外郎黃庭堅、蘇東坡、米元章四家為最著名。

蔡襄，字君謨，以楷書見稱，源出顏魯公。他的真、行、草都很精妙。草書是變張芝、張旭之意，而以散筆作書，風雲龍蛇，隨手奔騰，世人稱之為飛草。

黃庭堅，字魯直，號涪翁山谷道人，故稱黃山谷。仕於哲宗和徽宗二朝，曾任神宗時實錄檢討官，稱為太史。他的書法是以王右軍、張長史為法，而別辟蹊徑，自成一家的。楷書是他的特長，行草亦精。

蘇東坡，原名軾，字子瞻，號東坡居士，嘉祐進士，是宋代眉山人，是蘇洵的長子。神宗時和王安石議論不合，貶於黃州，築室東坡。到了哲宗時召還，累官翰林學士、兵部尚書。他除精書法外，於畫和文章都是雄視百世、飄逸不羣的。

米芾，字元章，是宋代襄陽人，號襄陽漫士、鹿門居士，又稱海岳外史；累官禮部員外郎，為書畫兩學博士；嘗旅居蘇州。

書畫均得王獻之的筆意。

上述四家之書，都是縱橫揮灑，變化淋漓，與前代的歐、虞、褚、柳等人，全異其趣，自成一代的風氣。筆跡遺留甚多，印為法帖者亦夥。

法帖在宋代大盛。自南唐《昇元帖》出後，太宗淳化中命翰林侍書王著，把自古至唐的名筆集成十卷，於祕閣中石刻而成，名曰《淳化閣帖》。元祐五年，更刻續帖，名曰《太清樓後帖》。大觀三年，命龍大淵集刻內府所藏的真跡，名曰《大觀帖》。南宋時，紹興年間所重刻的《淳化閣帖》名曰《紹興國子帖》。淳熙十三年覆刻的《修內司帖》，及同年南渡後所得內府真跡而摹刻的，合成一書名《淳熙祕閣續帖》，凡十卷。

蔡襄楷書《茶錄冊》
南宋內府拓本
（局部，上海博物館藏）

黃庭堅《諸上座草書卷》，紙本草書，33×729.5cm，北京故宮博物院藏

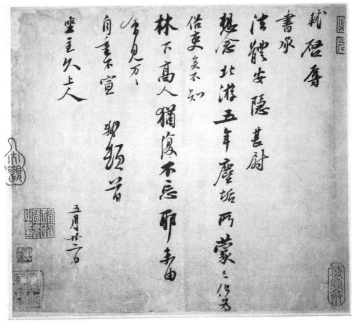

蘇東坡《北游帖》，紙本行書，26.1×29.5cm，臺北故宮博物院藏

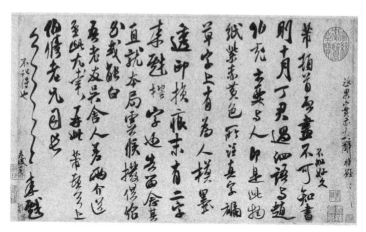

米芾《致伯修老兄尺牘》，紙本行草書，25.4×43.2cm，臺北故宮博物院藏

又有尚書郎潘師旦於絳州摹《淳化帖》並參入別帖，刻為《絳帖》二十卷。劉丞相於潭州亦摹刻《淳化帖》而成《潭帖》，共十卷。其餘還有《臨江帖》《廬陵帖》《黔江帖》各十卷、《烏鎮帖》二卷、《福清帖》四卷、《灃陽帖》十卷、《蔡州帖》《武陵帖》各二十卷、《彭州帖》《汝州帖》各十卷等，為比較的著名。此外尚有許多。王右軍的《蘭亭帖》，以宋宣和年間所刻的《定武本》為主要本，翻刻夥出。

作者押印於書畫的款識上，是始於宋代的。以蘇東坡、米元章、徽宗、趙子固等為元祖，這一點是值得順便說及的。

元代以蒙古之族入主我國，詔令文告多用白話，曾制定蒙古新字。然當時工書者仍守唐、宋的支流，沒有去理會它。

元代的名書家，足以記者只有趙孟頫一人。他兼工繪畫，他的生平已在前章講過。他的書法是法鍾繇和王羲之的，對於褚遂良和米元章也很信仰，晚年學李北海，兼長篆、隸、行、草，尤

趙子昂書韓愈　　　　　　　趙子昂書韓愈
《送李願歸盤谷序》石刻本之一　　《送李願歸盤谷序》石刻本之二

以小楷為最勝，實是元代一朝的宗匠。其書法的真跡傳於現今者
不多，印成法帖之存於今日者，以刻於皇慶元年的太倉州學《李
願歸盤谷序》四石為冠，是明代的刻本。

　　元代的論書的撰述，著名者有蘇霖的《書法鈎玄》、劉惟志
的《字學新書》、陳繹曾的《翰林院要訣》等。

　　宋、元二代以來，尤其是明代到清代的初葉，學者只知有帖
學，很少注意到碑學。那時法帖的摹刻較前代為盛。前面説過的
《淳化帖》《大觀帖》《絳帖》《潭帖》等，官私摹刻，不知有幾十
幾百種，一翻再翻，翻得愈差愈遠；學書的除了這些法帖之外，
沒有其他的範本了。

趙子昂書韓愈
《送李願歸盤谷序》
石刻本之三

趙子昂書韓愈
《送李願歸盤谷序》
石刻本之四

　　有明一代的書法，差不多完全是在帖學上用工夫的，其代表
作家當推祝允明、文徵明、董其昌、倪元璐、邢侗、張瑞圖、孫
克弘、米萬鍾、黃道周、王鐸等。其中可以特別提出來說說的，
有董其昌、黃道周、王鐸三人。

　　董其昌的字是遠法李邕，近學米芾，是在二王的範圍內活
動的。他得到清代康熙的鍾愛，一時臣下如蓬從風，大家都學董
字。自來評董字的，大抵言過其實。梁巘說：「晚年臨唐碑大佳，
然大碑版筆力怯弱。」此話比較公允。

　　黃道周，字幼平，一字幼玄，號石齋，福建漳浦人，官禮部尚書、武英殿學士，諡忠烈。他是明季與王鐸地位相仿的書家。他是要在二王範圍以外另闢新路的，大約他是看厭了千餘年來層層相因的字體了吧。他遠師鍾繇，再參入索靖的草法。他的書法波磔多，停蓄少，方筆多，圓筆少。所以他的真書如斷崖峭壁，土花斑駁。他的草書，如急湍下流，被咽危石。這種地方是前此書家所沒有的奇景。

　　王鐸，字覺斯，河南孟津人，官禮部尚書、東閣大學士。降清，官至禮部尚書，諡文安。他一生陶醉於二王的法帖，天分又高，功力又深，結果居然能夠得到二王的正傳，並能矯正趙孟頫、董其昌的末流之失。在明季，他可說是中興之王了。他的作品流傳者甚多，在他的《擬山園帖》中，可以概見他的優越的本領。

　　有清一代，書法的派別較任何前代為複雜，並且也發達。

　　其中原因，說來有兩個：一、時代愈後，所接受的古人作品愈多，因此學者所取法的門類也廣闊了。二、古人本無所謂「碑學」，到了清代中葉的嘉慶、道光以後，漢魏碑誌，出土漸多，一時風尚，研究《說文》，旁及金石文字，小學家既得碑誌做考證經史的資料，書學界乃得開個光明燦爛的新紀元。這時候摹刻碑碣拓本之風大盛，因此有碑帖二派的區別。有人說：「碑學乘帖學之微，入纘大統。」這話未免有些過分，但事實上乃是承認清代下半葉碑學比帖學為盛，寫碑的人比學帖的人為多。這件事是宋、元、明人所夢想不到的。

　　現在先從帖學說起。在二王範圍內活動的以姜宸英、張照、劉墉、姚鼐、翁方綱、梅調鼎等最為傑出。

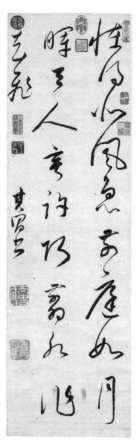

董其昌書陸暢《驚雪詩》，
綾本草書 95.9×28.8cm，
臺北故宮博物院藏
（釋文：
怪得北風急，前庭如月輝。
天人寧許巧，剪水作花飛。）

黃道周《孝經頌》（局部），
小楷紙本，
23.4×12.7cm×23 頁，
北京故宮博物院藏

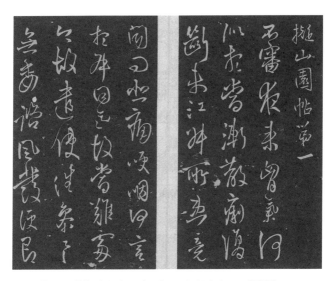

王鐸《擬山園帖》清順治 16 年（1659）拓本之一，經摺裝，
22.7×13.3cm，哈佛大學圖書館藏

王鐸《擬山園帖》清順治 16 年（1659）拓本之二，經摺裝，
22.7×13.3cm，哈佛大學圖書館藏

姜宸英，字西溟，號湛園，浙江慈溪人，官順天考官。他的小真書和行書為最好。他是一代名士，是江南二布衣之一。

張照，字得天，號涇南，是江蘇華亭人。他的小字是學董其昌的，他的大字是學顏真卿的《告身》。他的《玉虹鑒真》乃是近代數一數二的一部法帖。

劉墉，字石庵，山東諸城人，官至東閣大學士。他的大字是學顏真卿的，尋常的書翰含着蘇軾的厚味。

姚鼐，字姬傳，號惜抱，安徽桐城人，官中郎。他是著名的古文家。他的行書、草書最好。他學書的程序，是借徑於元朝的倪瓚而上規晉、唐，一方面極力迴避當時所最風行的趙、董一派的柔潤的習氣。所以他的作品，姿媚之中帶有堅蒼的骨氣，蕭疏淡宕，有着不可捉摸的神力。

清人之學倪雲林（參看繪畫章）的，除姚鼐之外尚有惲恪。他本是畫家，是用花卉的筆意來寫字的。

翁方綱，字正三，號覃溪，又號蘇齋，河北大興人，官至內閣學士。他的字是學歐陽詢和虞世南的。

梅調鼎，字友竹，號赧翁，浙江慈溪人，名氣不大，只有上海和寧波人知道他。他是山林隱士，脾氣古怪，不肯隨便替人寫字，尤其達官貴人是他所最厭惡的。他的書法的高逸，為有清一代之冠。他是以二王為主，旁的無所不看，無所不寫。

在二王以外另闢新路的有沈曾植一人，字子培，號乙庵，又號寐叟，浙江嘉興人。他學黃道周和倪元璐，同時他在鍾繇和索靖二人身上也用功夫。他專用方筆，翻覆盤旋，如游龍舞鳳，奇趣橫生。

烈兮步蘅薄而流芳超長吟以慕遠

兮聲哀癘而彌長爾迺眾靈雜遝

命儔嘯侶或戲清流或翔或採

明珠或拾翠羽從南湘之二姚兮攜漢

濱之遊女歎匏娲之無匹兮詠牽牛之

獨處揚輕袿之猗靡兮翳脩袖以延佇體

迅飛　姜宸英書

姜宸英《洛神賦》
（局部）之一，
紙本小楷，
24.7×28.8cm，
北京故宮博物院藏

瓊瑤以和予兮指潛淵而為期執拳

之款實兮懼斯靈之我欺感交甫之

棄言悵猶豫而狐疑收和顏以靜志

姜宸英《洛神賦》
（局部）之二，
紙本小楷，
24.7×28.8cm，
北京故宮博物院藏

張照《節臨蜀都帖軸》，
紙本草書，104.7×53.5cm，
河北省石家莊文物管理處藏

劉墉《節臨薛紹彭蘭亭序軸》，
紙本行書，128×60.5cm，
山東省博物館藏

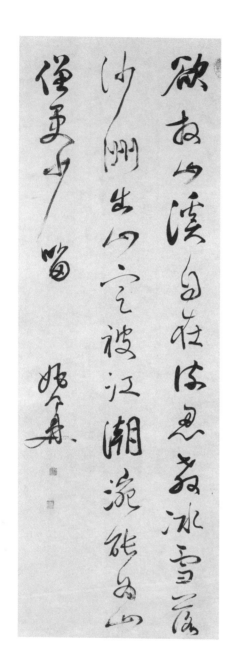

姚鼐《行草七絕詩軸》，
紙本行草書 116.1×43.2cm，
浙江省博物館藏，
釋文：
欲放山溪自在流，
忍教冰雪落沙洲。
出山定被江潮浣，
能為山僧更少留。

沈曾植
《行書錄周密浩然齋雅談語》，
紙本行書，
148.5×40.6cm，
杭州博物館藏

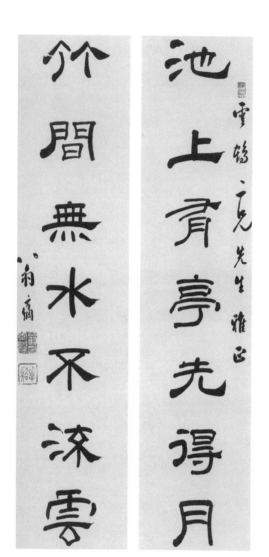

翁方綱「池上、竹間」七言聯，
紙本隸書 124×25.5cm×2
瀋陽故宮博物院藏，
釋文：池上有亭先得月，
竹間無水不流雲。

梅調鼎《唐人詩》四屏立軸，紙本行書，
釋文：罷釣歸來不繫船，江村月落正堪眠。
縱然一夜風吹去，只在蘆花淺水邊。
天上碧桃和露種，日邊紅杏倚雲栽。
芙蓉生在秋江上，不向東風怨未來。

　　説到碑學方面，是以魏碑為主。當時書家在這方面用功夫的，可分方筆和圓筆兩派。寫方筆的，首推鄧石如和包世臣二人。

　　鄧石如，原名琰，字石如，後名石如，字頑伯，號完白，安徽懷寧人。他生平用力於篆、隸最深，他用作隸的方法作真書；真書的造就，比隸書稍遜一步。他的真書完全是源出於六朝碑的，因為他對於漢碑是很有根柢的。

　　包世臣，字慎伯，號倦翁，涇縣人。他的《藝舟雙楫》中有述書三篇，他自己的學程在上篇中説得很詳細。他的字取法於鄧石如的多，但他能用鄧的方法去寫北碑，很見功夫。他的用筆專取側勢。

　　其餘用方筆的還有趙之謙（字撝叔，一字益甫，號悲盫）、李瑞清（字仲麟，號梅庵，又號清道人）、梁啟超（字任公）等。

　　用圓筆寫碑字的有：張裕釗（字廉卿，號濂亭）、康有為（原名祖詒，字長素，一字更生）。

　　清代精於篆書的人有錢坫（字獻之，號十蘭）、鄧石如（見前）、吳大澂（字清卿，號恪齋，又號恆軒）、楊沂孫（字子與，一字詠春，號濠叟）及吳俊卿（字昌碩，號缶廬）等。

　　以隸書見稱的，在清代有鄭簠（字汝器，號谷口）、朱彝尊（字錫鬯，號竹垞）、桂馥（字冬卉，號未谷）、金農（字壽門，號冬心）、伊秉綬（字墨卿，號默庵）及何紹基（字子貞）等。

　　清代對於顏字有心得的人，除上述的劉墉、伊秉綬、何紹基等都有傑出的成績外，其餘尚有錢灃（字東注，號南園）、張廷濟（字叔未）及翁同龢（字叔平，號松禪，又號瓶廬）等。

　　晚近好古之士，常喜推究文字的源流，以發掘所得古代蠡殼龜版上的文字，以及敦煌石室所發現的漢唐的寫本，以求篆、籀、隸、楷的變化，這又是一條新闢的途徑。繼此以往的變遷又將如何，現在當然是不能逆料得到的。

鄧石如《四箴四條屏》，
紙本篆書，206×31.3cm（各），
北京故宮博物院藏

鄭簠《介雅三章》之一，
紙本隸書，206.5×63.3cm，
南京博物院藏

趙之謙《校禮堂詩軸》，
紙本行書，183.5×48.9cm，
浙江省博物館藏

吳昌碩
「嘉道、夕陽」七言聯，
紙本灑金石鼓文，
159.9×24cm×2，
南京博物院藏
釋文：
嘉道清修望古人如不及，
夕陽微雨駕小舟以出游。

李瑞清《節臨禮器碑扇》，
紙本隸書，18.5&×53cm，常州博物館藏

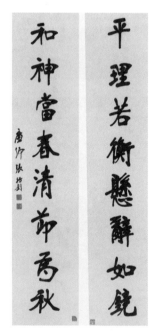

張裕釗「平理、和神」
八言聯，紙本行楷，
174.7×38.2cm，
南京博物院藏

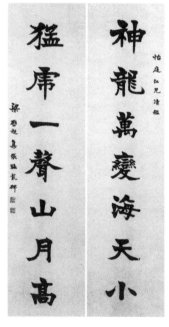

梁啟超「神龍、猛虎」
七言聯，紙本楷書
180×45.5cm×2，
常州博物館藏

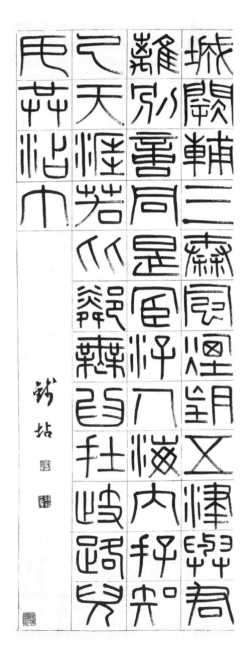

錢坫書王勃
《送杜少甫之任蜀州》軸，
紙本小篆 88.8×35.2cm
南京博物院藏

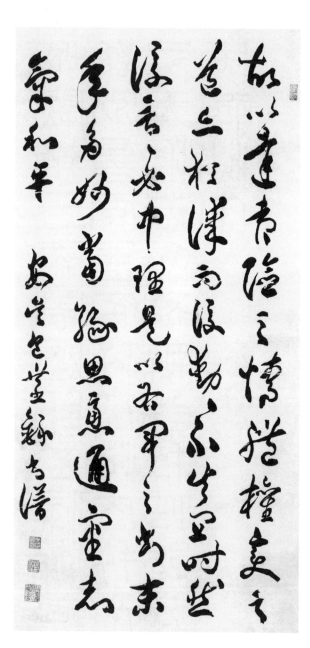

包世臣《節臨書譜
軸》，紙本草書，
144.6×74.3cm，
天津博物館藏，
釋文：
故以達夷險之情，
體權變之道，
亦猶謀而後動，
動不失宜；時然後言，
言必中理矣。
是以右軍之書，末年多妙，
當緣思慮通審，志氣和平。

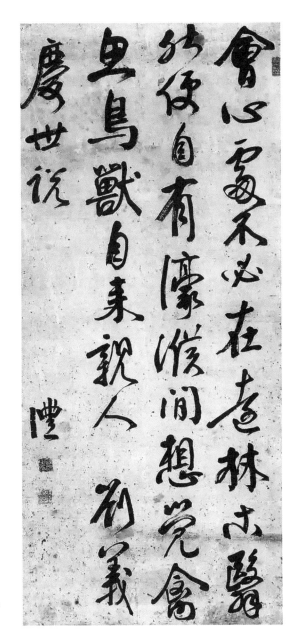

錢灃節錄
《世説新語》軸，
紙本行書，
135.4×62.4cm，
貴州省博物館藏

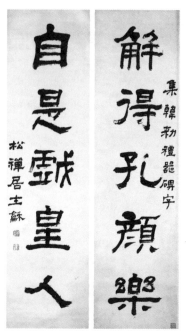

翁同龢「解得、自是」五言聯，
紙本隸書，146×39.8cm×2，
臺北故宮博物院藏

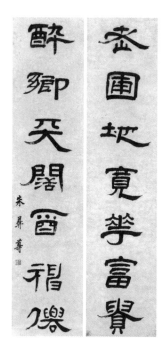

朱彝尊「老圃、醉鄉」七言聯，
156×35cm×2，
瀋陽故宮博物院藏

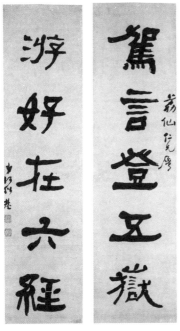

何紹基「駕言、遊好」五言聯，
紙本，105×28cm，
湖南省博物館藏

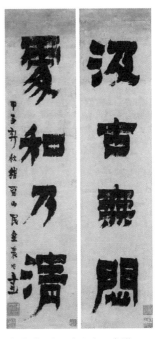

金農「汲古、處和」四言聯，
63.5×14.5cm×2，
广东省博物館藏

康有為
「香海」橫幅，
紙本行草，
37×148.5cm，
南京博物院藏

伊秉綬書朱敦儒
《好事近（搖首出紅塵）》
橫幅 紙本行書，
31.1×129cm，
南京博物院藏

楊沂孫書周頌敦銘，
紙本金文，
96.7×45.7cm，
南京博物院藏

桂馥書杜恕
《家事戒稱張閣》，
紙本隸書，
93.8×42.7cm，
南京博物院藏

桂馥六言聯，
紙本隸書，
128×21cm×2，
西泠印社藏

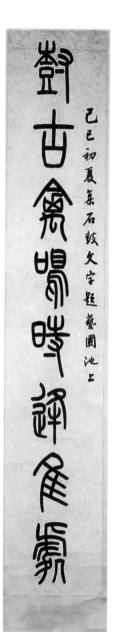

吳大澂集石鼓文
「樹古、水流」八言聯，
175.5×31.5cm×2，
日本東京國立博物館藏
釋文：
樹古禽鳴時逢佳處，
水流花放大有天真。

張廷濟書《雜書冊》之一，
紙本行草，每頁約 28×30cm×13 頁，上海博物館藏

思考

一、　中國的書法，造端於何時？什麼叫六書？什麼叫八體？

二、　大篆是誰創製的？小篆是誰創製的？盛行於何時？

三、　隸書是誰創製的？盛行於何時？何為八分書，和隸有什麼分別？

四、　自漢直到六朝，我國書法更有何種變化？試略說其概。

五、　晉代有何著名的書家？唐宋時代有何著名的書家？

六、　關於研究書法的著述，有何著名之作？是誰著述的？

七、　碑與帖有何分別？著名的碑和著名的帖，能舉其例否？碑盛行於何時？帖盛行於何時？

八、　印章始於何時，和書法有什麼關係？

九、　我們當怎樣研究文字的源流？

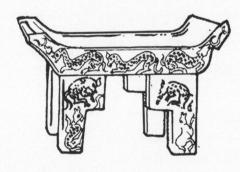

第六章　陶瓷

本章所述，是陶器和瓷器。陶器廣義是指一切埏埴的工藝品，如樸陋的瓦器、粗厚的缶器等。但照普通意義，凡燒成的土器，謂之陶。瓷器是一種堅致的陶器，我國發明最早，這是世界各國所承認的。現在先述陶器。

陶器

古代人所用陶器，最初是日光曬乾的坯，後來進為火燒成的磚瓦，以作建築上的裝飾品，日用的什物，以及送死敬神的供品。這種情形不獨中國如此，世界各國陶瓷的進化階段，類皆如此。

中國的陶器在神農氏時就有了。《路史》上說的，神農氏謂「木器液，金器腥，聖人飲於土，而食於土，於是大誕埏埴以為器而人壽」，可以證明。到了黃帝時，他命甯封為陶正以利器用，至此陶術稍稍進步了。

舜未登位之前，曾為陶人，他對於陶術多所發明。作品之可稽者，有泰尊、虎彝、帷彝數種。

《周禮》一書，多言陶事。《考工記》中有論及市售的陶器，並列舉庖廚中及祭祀時所用各種陶器的名稱與其容量。關於製造法方面，說是用陶鈞和用模型兩種：陶人用陶鈞；㫌人用模型。周時陶器上多刻文字，其字體筆法和刻在當時銅器上的是一致的。

到了漢代，陶器都載有製作年代；其紀年之法或用干支，或用君王的紀元。漢代陶器種類繁多，其重要者有瓦灶、瓦棺、瓦鐙、甕、甒、壺、尊、鬲、鼎、鑪、盒等。

釉藥的傳用盛於漢代，以白綠二色為最流行。漢時綠色釉的陶器，其質堅致而為玻化狀，扣之能作共鳴聲，但缺少潔白和半透明二要質，故不能稱為瓷器。

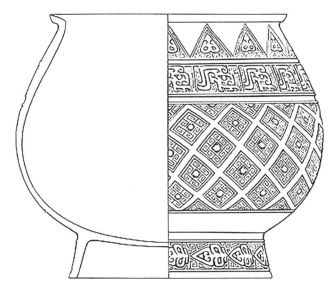

商代白陶罍殘片線描圖（臺北歷史語言研究所歷史文物陳列館）

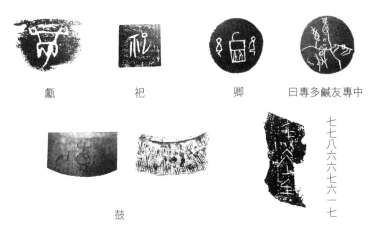

黽 祀 卿 日專多鹹友專中

鼓 七七八六六七六一七

安陽殷墟遺址出土的商晚期陶文

團乍（作）卲塤

器謂訧（遷）成象王

令嗣（司）樂乍（作）太室塤

令乍（作）卲塤

令乍（作）卲塤

西周陶器上的文字

古代各種器皿造型

　　堅致精細的陶器便是瓷器，漢代以後進步甚速。所以我們敘述陶器，可以結束於漢代；漢代以後的陶器，在技術上一仍舊法，雖間有變化，亦無甚足記，可記者唯有瓷器。唯我國有兩個著名的陶器出產區，關係我國陶器的發展甚巨，不能不略加敘述。這兩個大窯是江蘇省的「宜興窯」和廣東省的「廣窯」。

　　宜興窯在江蘇省的宜興縣，在太湖的西岸，其東面是蘇州縣，其西面是常州縣。這個窯的特長在於燒造玩物，細巧精緻，莫與比倫。出品種類繁多，有微小茶壺式的瓶，果形花狀的罐，有香瓶、脂盒、粉罐、茶碟、插花瓶、果物盒，以及箸碟酒杯諸物。這種東西列諸桌上，均秀雅可掬。在清朝，王公大人常於胸前垂以此窯所制的朝珠，冰清珠睨，儀容千萬。此外如鼻煙瓶、煙管嘴、煙膏缽、煙管口等，亦有此窯的製品，金固玉潤，清緻徹亮，勝過其他質料所制者。

　　宜興窯是一種細膩的紫砂窯。有些人泡茶的茶壺，都喜用此窯的出品，而不用內色瓷器。壺形有如龍初離水的模樣，有如鳳凰及各種鳥的形狀。有如松竹節和梅花枝，亦有如桃、荷花、石榴、佛手、香櫞等形象的，殊形詭制，種種不一。它們的顏色，可分為紅、淡黃、棕色、巧古力糖色等幾種。外部常為凸起的塑畫或陷入的印花，或雕鏤的精巧細紋。

　　宜興窯極盛於明代，是正德間供春所建的。到了萬曆時，有著名陶人吳某製作於此。吳善於模古，曾仿造宋代的釉瓷和陰紫色官窯等。後有周高起作《陽羨（宜興）茗窯系》，載陶人身家的事實甚詳。

　　廣窯是廣東省所製陶器的通稱。廣窯出品多為粗厚的缶類。其重要的窯廠有三處：

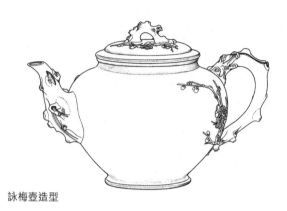

詠梅壺造型

一個是在省北和福建省廈門相近的卜開窪的大窯。其出品皆為藍色窯器，作奇異的形式，多屬居家應用的東西。

一個是在陽春縣。據《廣東陶器志》上說：

近日陽春縣之陶工，皆福建土人也。彼等除仿造昔日龍泉之綠色窯器外，別無他能。且其所仿造者，又非上品也。

陽春縣所燒的陶器，火候失宜，結構粗松。上文所錄非上品者，想是指其質料而言的。

一個是在陽春縣南面的陽江縣，這是廣窯中最著名的一個窯，其窯質緻密堅固，極耐磨折。顏色有紅、褐、灰黑和純黑。品類繁多，大別之，有建築上用的裝飾品、注水蓄魚的缸、園中陳列的花瓶、藏乾糧的罍甕及各種家用什器。此外有鬼神肖像、珍奇獸形以及小巧玩物與裝飾品。此窯的氣色甚為暗褐，然全體都蒙以光滑的釉，這便是此窯特異的地方。

陽江窯的釉，斑駁陸離，於全體蒼翠色中作綠色的紋理斑

點。其紋點愈近邊緣，則色愈濃而漸呈棕黑色。有時其釉亦有作陰紫色的，亦有作茶綠及灰色碎紋的。其中亦有含血色波紋的，氣色深澤，光輝可愛。此外尚有釉水不流遍陶器全體，而在底之上部凝結了起來，一若堆脂，成為不規則的弧線狀的。

瓷器乃是陶器的進化，陶器在漢代以後的發展，可在下面瓷器節內看到。瓷器可分二大類：硬瓷和軟瓷。我國所出大部為硬瓷，其質由二種原料糅合而成：一曰白土，一曰長石。現在講我國瓷器的發展史。

瓷器

通常稱瓷器發明於漢代，「瓷」字到了漢代才有人言及。《浮梁縣志》說：

> 據土人傳說，新平（即浮梁）之瓷場創於漢代，其工作繼續至今，從未有間斷。

清代乾隆年間江西御器廠監督唐英考查結果，謂瓷器確創始於漢代的昌南，即是江西省浮梁縣的景德鎮。

漢亡魏繼，曾在洛陽制淡綠釉瓷以飾宮殿。到了晉代，在浙江的溫州建有東甌窯，又名越窯，創造藍瓷，為後世著名的天藍色釉的初祖。到了隋代，雖國祚短促，卻有綠瓷的發明。那時江西的瓷藝已日漸進步了。據《浮梁縣志》所載，唐高建國之初，有一浮梁縣陶人，負瓷到陝都，貢獻給唐帝，名曰「假玉」。到了武德四年，改浮梁縣為新平，並有朝諭命霍仲初及陶鬶年貢瓷器，以充御用，並列入正貢。把瓷器名為「白玉」，乃是要把完美的瓷器比之於高貴的琢玉吧！

到了唐代，瓷窯日見眾多，有朱隨者，曾為新平總監，並奉諭燒造祭器供皇陵之用。唐代的《茶經》述嗜茶者所喜的各種瓷器，且依其色之能否增益茶色，別之為類。《茶經》中說：「邢瓷白而茶色丹，越瓷青而茶色綠。」概可想見。

唐時杜甫有詩一首，論四川白瓷說：

> 大邑燒瓷輕且堅，扣如哀玉錦城傳；
> 君家白碗勝霜雪，急送茅齋也可憐。

唐時最著名的瓷器，要算直隸邢臺縣的白瓷，和現今浙江省紹興（昔稱越州）的青瓷。這兩種瓷皆發清妙的樂音。相傳有樂工十人，以檀木棍扣其緣邊，作清妙諧和的樂音。

除上述兩地的窯廠外，唐代的窯廠尚有武德年昌南鎮（即景德鎮）陶玉所主持的陶窯、霍仲初主持的霍窯、四川邛州的蜀窯、甘肅秦州的秦窯、山西榆次縣的榆次窯、平陽府的平陽窯、湖南岳州的岳窯、西安府涇縣的鼎窯、婺州（即今浙江省金華縣）的婺窯、安徽壽州的壽州窯。

唐末五代有兩個著名窯廠：一個是柴窯，在河南鄭州，由姓柴的人主持的。所造作品皆進貢的，故又名御窯。瓷上有細紋，色青如天，釉明如鏡。瓷質薄如紙，聲清如磬，滋潤細媚，無與比倫。形式亦極精美。還有一個是吳越時錢氏造的祕色窯。其瓷祕色，而清亮過於南宋。

自宋代到元代的滅亡，我國瓷術有了一個空前的發展。這時期的作品，均以古樸冷逸著稱於世。茲先將宋、元兩代的瓷器，從款式上分類，列表如下：

宋元瓷器	第一部：無繪畫瓷器	甲、素白	
		乙、無碎紋單彩釉	
		丙、碎紋釉	
		丁、窯變釉	
		戊、吹釉	
		己、雜色釉	
	第二部：彩色繪畫瓷器	甲、釉裏彩色畫	一、紺青
			二、宣紅
			三、海水青
			四、五彩
		乙、釉外彩色畫	一、粉紅
			二、烏賊墨黑
			三、金黃
			四、二色或二色以上彩色
		丙、釉之外裏皆施彩色畫	
		丁、單彩地堆花	一、白地堆藍與棕色花
			二、金黃地堆藍與棕色花
			三、碎紋地或單彩釉地堆五彩琺瑯畫
			四、各式獎狀繪畫
	第三部：特殊構製	甲、錐花模形及浮凸畫紋	
		乙、漏空畫紋或網狀畫紋	
		丙、漏空畫紋中實填粒狀釉	
		丁、各種模造品（如瑪瑙、大理石及其他名石古鏽銅木紋雕紅漆器等。）	
		戊、雕漆瓷器	

宋元瓷器	第四部：洋彩	甲、素白	
		乙、藍色繪畫	
		丙、彩色琺瑯	
		丁、歐洲景物繪畫	

　　上表的第一部，代表宋代的瓷器，其瓷大概皆蒙以單彩釉，表面顯碎紋，似亦有平滑無紋者顏色方面，有光澤不同的各種內色，有藍灰和紫灰色，有鮮紅，有暗紫；有各種的綠色：淺者好似海水，深者好像橄欖。此外有各種的褐色：淺者像淡褐色的羚羊皮，深者則陰暗而近黑。其中最名貴最著稱的，是一種紅斑陸離的淡紫色瓷、葱綠色的龍泉瓷、月白色和茄皮色的均州瓷。而均州瓷的窯變又特別珍貴，這窯變乃是由於釉藥中硅酸銅的酸化作用不同而起的。

　　上表第一部己類的雜色釉，乃是一種彩色裝飾的瓷器，是用不同色彩的釉藥，塗在素燒瓷上燒成的。此類瓷器在宋代產量比較的少，至於繪畫的瓷器在宋代為更少。

　　宋代窯廠很多，茲舉其主要者敘述如下：

一、汝窯

　　在宋代河南汝州，所造瓷器，蒼翠之色可與天藍色的鮮花比美。其釉大多凝於器底的上部，成為不規則的弧線狀，好像豬油融化下流時，凝於中途模樣。表面上則成碎紋，或亦平滑無紋。

二、官窯

　　是宋代的御用窯。宋人初建官窯於河南的汴京，後來因避金寇的南侵，乃建新窯於新都，即今之杭州。汴京官窯的釉色，

甚為瑩厚，有碎紋，並渲染着各種單彩色，以月白色為最上等，粉青、大綠次之，灰色為最下等。杭州官窯的釉和瓷，都略帶赤色。《遵生八牋》說：「官窯在杭之鳳凰山下，其土紫，故足色若鐵；器口上仰，釉水流下，比周身較淺，故口微露紫痕也。」這兩窯燒出的瓷器，因為在窯中起酸化作用，時有紅斑，與四周的釉色相輝映，尤覺閃耀靈變。有時候這種紅斑，無意中成為蝴蝶等生物的形狀。這是窯變，乃是此二窯的特色。

三、哥窯

建自龍泉縣的玩田氏，有處州章生一、生二兄弟造瓷器。以兄造者稱哥窯，弟造者稱章窯。哥窯土脈細潤，體質甚薄。釉色青，濃淡不一，有時亦作粉青或米色。有紫口，多鐵足。其紋裂如魚子狀，故又名百玻碎。所謂鐵足者，即是足作鐵色，後世他窯中小件瓷器，皆有精仿。

四、章窯

即章生二所造。其製作地點與哥窯同在龍泉。土脈細膩，質薄，亦有粉青、翠青二色。足係鐵色，但少紋片。清代的唐英曾曰：「兄弟二窯，其色皆青，惟有濃淡之分，顧皆鐵足。舊聞有紫足者，然未嘗目睹。二窯之別，即在有無紋片耳。」

五、定窯

在直隸定州，其瓷質薄有光，有素凸花、劃花、印花等數種，花樣多牡丹、萱草、飛凰等。顏色有紅白二種，以白色滋潤釉水若淚痕者為佳，俗呼粉定，又稱內定。質粗色微黃者次之，俗呼土定。定窯以政和、宣和年間所造者為佳。北宋時造者為北定，南渡後造者為南定。北定貴於南定，這是因為它的花紋精細、光素晶瑩的原故。

六、均窯

是在宋初時建造的。地點在均臺（即今之河南禹州）。均瓷土脈細膩，釉色分數等：（一）兔絲紋，紅若胭脂，現硃砂斑點，是上等；（二）若青、若蔥翠紫、若黑三種是中等；（三）若青黑，錯雜如垂涎，茄皮紫、海棠紅、豬肝、驟肺、鼻涕，天藍等色為下等。元時樞府窯監督蔣起說：「近來新燒均瓷，皆以沙土為骨，釉水似微裂者，俱不耐久。真均窯器，足底有『一』至『十』等字為志，釉似芝麻醬，刷之支釘數枚。不然，皆仿造，非真均窯也。」

七、建窯

初造於建安，在福建省，後遷於建陽。到了元代依舊存在。所製碗盞多係擎口，體稍薄，顏色淺黑而滋潤，呈銀色白波紋，成兔毫狀，或灰色的鷓鴣胸腹狀。

八、龍泉窯

是宋代初年處州府龍泉縣玩田氏建造的，其瓷世稱為古龍泉瓷，以別於哥章二窯。這窯的瓷器土質頗厚，然色澤蔥翠，深淺分明，無紋片。所造盆，底上有雙魚，外面有銅綴環，體質重厚，形式不甚古雅。

九、景德窯

建於景德年間，改江西昌南鎮為景德鎮，遂建此窯。

十、碎瓷窯

在吉安的永和鎮（即今之盧陵縣）。土粗且硬，體厚且重。顏色方面，以米色和粉青二種為主。製造方法，是用滑石配釉，走紋如塊，再以低墨土及赭石擦後揩淨，即隱含紅黑紋痕，細碎可觀。亦有碎紋素地，上加青花者。宋代的碎瓷，後人多誤為哥

窯。其實碎瓷紋理，與魚子紋不同，且無鐵足，叩之又不能作清脆之聲，只可謂之碎瓷而已。

此外宋代的窯廠還有很多，但規模較小，在當時的地位等諸附庸。其中尚可錄其名稱者，有景德鎮東面湘湖市的湘湖窯、吉安永和鎮的吉州窯、南渡時象山縣的象窯、徐州府蕭縣白土鎮的蕭水窯、杭州府餘姚縣的餘杭窯、北宋時東京的東窯、直隸廣平府磁州縣的磁州窯、建安縣的烏泥窯、處州府麗水縣的麗水窯、安徽宿州縣的宿州窯、安徽泗縣的泗州窯、河南衛縣的河北窯、南陽府唐縣的唐邑窯；西安府的耀州窯、浙江處州的處窯（明初移於龍泉，與上述處州各窯不同），以及平定州的平定窯（亦稱西窯）等。

元代的瓷器在技術上並無若何進步，但式樣的種類眾多，前表所舉第一部至第四部中所載，元代都具備的。茲述其主要窯廠如下：

一、樞府窯

是元代的御窯，蔣起所建造。瓷細白而式薄，有印花五色花，多小足；又有大足器、高盌、薄屑、弄弦等碟，馬蹄盤、腰角盂等名目。器內寫「樞府」二字為誌。當時民窯亦多仿造，然千百中不得一佳者。御器之佳，皆蔣氏一人之力也。

二、止脫窯

元代改宋代的監鎮官為提領，到了泰定年間，提領止脫課民窯，一時民窯頗稱盛。當時江、湖、川、廣所用瓷器，多係青花、畫花、雕花等花樣，又以蟹爪紋者為佳；這些都是當時的民窯。但這幾種瓷器，必須底上要有芝麻花、細小挣釘，始非贗鼎。

三、湖田窯

建造於元代初年，窯址在河南岸口的湖田市。瓷很粗，黃黑色，亦有淺白中稍帶黃黑色的。當時流行湖的東西。元代的瓷器，如底上有釉者，都是用糖色刷成的。這類器具，大多是瓶、罐、盌、碟、酒杯之類，都是小足粗底的。

元代的窯廠新設者，沒有宋代多，除上述三窯外，尚有彭均寶燒的彭窯、廣通省臨川縣的臨川窯、宣州的宣州窯、河南洛陽縣的洛京窯、江西南豐縣的南豐窯以及西安咸陽等處的關中窯等。

到了明代，中國的瓷術便有了驚人的進步。那時朝廷徵發瓷器之多，實是空前未有的。據 S.W.Bushell 說：在西曆一五五六年，其徵求物中有三萬六千三百五十盌，及與此盌相配之盤碟三萬五百，又有六千瓶、六千九百杯及每隻值銀四十兩的大魚缸。此類徵發文書，可於景德鎮之公家藏書處得之，書上皆載有年月，實為考求各種瓷器釉色及裝飾者的真知識寶藏。

中國各種瓷器的名稱，到了明代乃大備。在一五四四年，詔制一千三百四十桌的瓷器，每桌共二十七件，其中三百八十桌的瓷器是白地藍花，並繪龍一對，有彩雲護着。一百六十桌是粉紅色的；一百六十桌是塗珐琅質，用黃色的；還有一百六十桌是塗綠色珐琅質的，光澤瑩徹，異常美觀。又有紫金色的，其釉呈出各種黃色的淡影。

明代創國之君朱元璋，在帝位的第二年，即在景德鎮的珠山建造御器廠，通常稱做洪窯，嗣後的君王相繼增修，精益求精。自此以往，製造瓷器乃成為江西景德鎮人的專業。一切古今的名瓷，在景德鎮均有模仿；各種新制，相繼發明。其出品除供給全

國外，且輸運世界各邦。

　　茲將有明一代的著名窯廠敘述如下：

　　一、洪窯

　　洪武二年所建，在景德鎮的珠山，是官窯：分大龍缸窯，有青窯、風火窯、色窯、匣窯、爁爐窯，共二十座。到了宣德年間，龍缸窯一半改為青龍窯廠，同時官窯增至五十八座。正德年間，統稱為御器廠。洪武窯的瓷器細薄，大都分青黑二色，亦有純素的，但此種是不常見的。洪武窯的茶葉末色的大缸是最常見的，此外尚有老僧衣色和鱔魚黃二種色彩。

　　二、永窯

　　是永樂年間建造的，瓷很薄，有脫胎、素白等名目。所造壓手杯，中心畫着雙獅滾繡球者為上品，鴛鴦心者次之，花卉又次之。外的面部印着深翠色的花，式樣精妙，後世仿造的與原物相差甚遠。顏色大略可分為青花、五彩兩種；鮮紅者為貴，現在已不易見到了。

　　三、宣窯

　　是宣德年間造的，以鮮紅色為最上品，青花和淡彩的次之。常以西紅寶石研末入釉，如魚靶杯等即是。白茶盞，光明如玉，內有龍鳳暗花，底上有暗款「大明宣德制」，隱隱若雞、橘皮紋。大部出品上常多冰紋，鮮色血紋。宣德窯器無一不精妙，小巧者尤佳。霽紅色有二種：一為鮮紅，一為寶石紅。

　　四、成窯

　　是成化年間建造的，以五彩的瓷器最為著名。青花的不及宣窯畫手之高，但彩料精奇。神宗有成窯杯一對，值錢十萬貫。明代末年時已有如此價值，足見此物之貴重。自來論明代的瓷器

者，首宣，次成，次永，次嘉。但是宣彩不如成，惟霽紅和丹青兩種，卻又成窯不及宣窯。成窯至今已不多見，這是因為成器大多是脫胎透釉的，不能久傳於世。

五、正窯

是正德年間造的，器質薄不一，有青、彩等色，而霽紅尤佳，正窯的青花多有佳品。後有牟利奸人竊售官窯的造法於民窯，到了嘉靖年詔令禁止，其弊漸絕。霽紅以鮮紅和寶石紅兩種為貴。

六、嘉窯

是嘉靖年間造的，當時因為鮮紅土絕少，燒法亦不如前。僅以紅礬造器，其紅色遂大不如前。嘉窯惟有青色尚佳，五彩者遜於宣、成二窯多了。還有嘉窯的甜白甚美，自來燒造甜白的都不及嘉窯。郭紀說：「世宗所用御器，有小白甌，名曰壇盞，其色如玉。又有魚扁盞，紅沿小花盒，足為雅玩。其白小者，即甜白也。」

七、隆萬窯

是穆宗隆慶神宗萬曆年間造的，器有厚薄，色有彩青。堆脂者粟起若雞皮，有發棳眼若橘皮紋者甚佳。又有以淫巧為物者，繪着祕戲圖於其中的。

八、昊窯

在神廟的時候，有浮梁人名昊十九的，能吟詩，工書畫，對於陶冶也有着深切的嗜好，自號「壺隱老人」。他所製造的瓷器，稱為昊窯。作品中以精瓷的茶壺最為著名，其他如流霞盞、蛋膜杯等，皆見重於一時。盞色明如鏡，亮如珠砂，杯色極白可愛。所制壺類色淡青，如官、哥二窯，但沒有紋片，壺底有「壺隱老人」四字。

九、蝦蟆窯

明代末年間昌南鎮上有一條小街，燒造的瓷器獨小，式如蛙狀，當時呼為蝦蟆窯。其器粗，質薄而堅。但小者色白而帶青。花樣方面，有青花、花朵、芝蘭朵、竹葉等。亦有不畫花而僅在卷口的周圍描着一二青圈的，叫做飯器。亦有擎沿而淺，色全白者。此窯亦名小南窯，因為窯址是在昌南鎮的小街上的緣故。

十、龍缸窯

這個窯是專造大件的瓷器的。花樣多雲龍青花、青雙雲龍、寶相花。式樣方面，有所謂青雙雲龍蓮瓣大缸、青花白瓷缸、青龍迴環戲潮水大缸、青花魚缸、豆青色瓷缸等。因為花樣以雲龍居多，所以這窯稱做龍缸窯。

明代窯廠除上述十個之外，尚有足記述者，如隆慶萬曆年間周丹泉在昌南造的周窯、嘉靖隆慶間崔某造的崔公窯、泉州府德化縣的德化窯、廣信府興安縣橫峰鎮的橫峰窯、平涼府華亭縣的隴上窯、河南許州的鄧州窯、兗州府鄒嶧的兗州窯、河南懷慶府的懷慶窯、河南宜陽縣的宜陽窯、河南陝州的陝州窯等等。

依照法國格萊宙蒂靄（M.Grandidier）的說法，自明末到清代的康熙年間，中國瓷器有了一個長足的發展，可以自成一個獨特顯著的時代。所以康熙年間，通常為中外鑒識家共認為中國瓷藝最盛的黃金時代。此時期所制的各種瓷品，足以證明此時是瓷術的特殊發展的，有單彩釉，有洪爐中燒成的繪飾，有薰爐中炙成的珠光珐琅飾和五彩飾，有難仿造的藍白瓷等。

有洋畫家郎世寧者，亦喜制窯，後人即用他的姓造兩種特殊的釉瓷：一是頻綠郎窯，一是玉紅郎窯。這二窯的顏色，都是由銅硅酸的作用而起的。二者之中，尤以玉紅郎窯為著名。法國鑒

識家稱之曰「牛血」（Sang de Boeuf），其色真堪與明代宣德年的霽紅爭艷。

康熙時瓷藝之盛，實應歸功於工部郎中臧應選，他管理景德鎮新建的御器廠，所造的各種瓷器，如新制的單彩釉、康熙初年的綠色瓷品、末年的薔薇花瓷品，最為世人所稱述。

康熙年間的窯廠最著名的，便是上述的新建景德鎮御器廠，廠務是欽命的臧應選管理的。他自己也會造瓷器，所以此窯又稱臧窯。此窯諸色兼備，以蛇皮青、鱔魚黃、積翠、黃斑點四種為最佳，淺紅、淺綠、淺紫、吹紅、吹青次之。唐英著的《風火神傳》中說：「臧公督窯，每見神人指畫呵護窯火中，則器必精矣。」至於五彩、青花及描金洋彩，都是精妙入神的。

康熙時西洋畫家郎世寧所造霽紅器，共分三種：最佳的是冰裂紋綠底，次則冰裂紋米色底，再次則冰裂紋白底，都是用鮮紅釉，呈橘皮模樣。至於花樣，有砂龍、紅藍、駿馬、九連燈、大小獨釣、小青龍、墨龍、吉紅、吉藍、吉青、四季花。小罐，有燈草底為證。一切作品精妙之極，可以超越前代。世人呼為郎窯。

康熙十六年，有邑令陽城人張仲舉，禁止窯戶在瓷器上書寫年號及聖賢字跡，以免破損時有所污衊。

康熙之後，雍正和乾隆兩朝，也是值得特別提出來說一說的。這二代所制的瓷，與康熙時的固有不同，但這兩代之間，頗稱相似，故並為一節論述之。

雍正時有年希堯者，任江西陶政總監，唐英副之，後來唐英繼昇為正。唐英文采斐然，熱心瓷藝，對於瓷事多所論述。年唐二氏，除發明新式的瓷飾外，又精思致志，仿製古瓷；各種古瓷

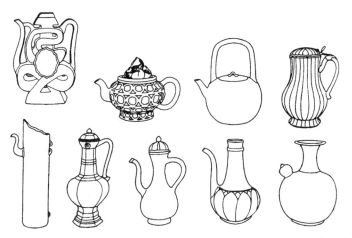

康熙瓷器造型示意圖之一，自左向右：壽字壺、網紋桃鈕茶壺、提梁壺、瓜棱把盂、多穆壺、六方執壺、瓜楞蓋執壺、凸蓮瓣軍持、軍持

康熙瓷器造型示意圖之二，自左向右：撇口碗、蓋碗、蓋碗、蓋碗、雙耳淺碗、撇口碗、墩式碗、高足蓋碗、撇口碗、收口碗、撇口碗、墩式碗、撇口大碗、八方花口碗、撇口碗、收口碗、蓋碗、撇口大碗、撇口淺碗、撇口碗、撇口碗、雙耳淺碗、荷葉式碗

康熙瓷器造型示意圖之三，自左向右：石榴尊、蘋果尊、馬蹄尊、撇口瓶、撇口瓶、茄式壺、馬蹄尊、爆竹瓶、雙陸尊

康熙瓷器造型示意圖之四，自左向右：仰鍾式杯、高足杯、鈴鐺杯、臥足杯、鈴杯、收口杯、馬蹄式杯、雙耳杯、提梁方斗杯、馬蹄式杯、臥足杯、墩式小碗、蟋蟀耳杯、臥足杯、撇口杯、高足杯

標本，亦嘗自北京宮中發出，以供其仿造。茲請述雍正、乾隆二朝的著名窯廠：

一、雍正窯

由年希堯管理的，當時又稱年窯。其器多蛋青色，潔白瑩素，兼青彩、描銀、暗花、玲瓏諸種巧制。仿造古物，無一不精。講到花樣，有方十六字、十二蓮、青彩花、九靈魁蓮、錦上添花罐、八寶靈芝、五彩松竹梅蘭、方口圓身、青花五彩。又有江山萬代、海水江牙各種眼藥小罐。有燈草底為證。一切作品，無一不精妙入神。雍正的瓷器，有人說是楚撫嚴希堯監造，以年字誤作嚴，又誤稱楚撫，不知年希堯重修的《風火神碑記》，至今猶存留着呢。

二、乾隆窯

在乾隆年間，由唐英督造，在當時最著名。唐英深精土脈火性，又能仿效古代的瓷器。一切作品，無不精美；仿古各種釉色，亦能巧合。進呈御用，頗蒙嘉許。又能制洋紫、凍青、銀洋彩、水墨烏金、珐琅畫法、洋彩烏金、黑地五彩、藍花、白花、黑花描金、天藍，窯等釉。釉變之美，至此可謂集大成了。唐英曾奉旨編製《陶冶圖》二十頁，各附以圖說。他並仿造龍缸均窯，規制絕肖。更出新奇，創造翡翠，玫瑰紫等釉色，都是他獨具的匠心的產物。

自從康熙到乾隆，江西官窯的主持人，我們知道是臧應選、年希堯、和唐英，他們督造的瓷器，都很精妙，都可超越前代。乾隆時新翻的式樣為前此所沒有的，有硃砂龍、百子圖、八駿馬、春分四季、秋分九季、鐵鏽花、紫砂五彩等等。

嘉慶和道光二朝，因為沒有監造瓷器的專員，所以器物不

很精美；如偶得精美的瓷器，則其價值反高於前代；所以民間燒窯者獨多，出品叫做客貨。各種仿造器物，其胎骨和釉色都很粗淺。在嘉慶年間，瓷器的式樣尚有可觀，到了道光初年，有杏鴿圖、四季花草、得勝圖、娃娃宜興、藍地五彩等花樣，亦尚可觀。但到了末年，除客貨的瓷壺精美可愛之外，所有青花五彩等都是粗劣的，什佰中不得一佳。

清代的王公大臣燒造瓷器，多有精美可觀的。其物大都為名家所藏，各有堂名款誌，其種類甚多：堂名如慶宜堂、彩華堂、敬畏堂、養和堂、致和堂等，款誌有奇石寶鼎之珍、奇玉寶石之珍及山解主人、並齊軒、村等名目。

有清一代，除上述各種瓷窯外，尚有足記者，茲特擇要敘之如下：

一、甌窯

年代不明，製作地點也不詳。它的式樣是仿哥窯的，紋片是仿均官二窯。顏色甚多。

二、唐窯

這個唐窯，並不是前述乾隆時唐英所監造的窯，這個是在廣東肇慶府陽江縣的。所造瓷器，常見者有爐、瓶、盞、碟、盌、壺、盒等類。至於式樣方面，則不免有刻眉露骨之弊。

三、高麗窯

即是朝鮮窯，質頗細薄，釉色和景德鎮所燒造的相同，其中有粉青色的像龍泉窯，有細花的像北定窯。有白花者，不很值錢。

四、佛郎西窯

又稱外國窯。所有作品以銅鐵為胎，用顏色藥嵌燒的，很是

絢爛可觀。唐英説：「今之南人在京者，作酒盞，多仿佛郎嵌窰式，俗謂之洋嵌。其器頗可玩賞。」

　　我國造瓷濫觴於漢代，到了宋、元、明、清，有了長足的發達而集其大成。歷代諸瓷，大都官窰多而民窰少，民窰且都不及官窰之佳。由此可以看出，我國著名的古瓷，大多出於帝王的愛好而成就的。他們擁着四海的財力，所以能夠有製造精良、形色美備的瓷器到手，這是理所當然的。

思考

一、　何謂陶器？陶器始於何時？當初怎樣製造的？

二、　周秦時代有何著名的陶器？試舉其例。

三、　何謂釉藥，有何用處？陶器到何時始大進步？何謂窰？古時有何著名的大窰？

四、　何謂瓷器？瓷器始於何時？當初是怎樣製造的？

五、　瓷器盛於何時？有何著名之窰？試舉其名。

六、　明清之際，瓷器製造有什麼變化？

七、　我國陶瓷器應否改良？當怎樣改良？

參考書

一　*The Meaning of Art*, Herbert Read 著

二　*The Chinese Art*, S. W. Bushell 著

三　*Mission Archéologique Dans la Chines Septentrionale*, E. Chavannes 著

四　*L'art Chinois*，M. Paleoloque 著

五　《中國美術史》，（日本）大村西崖著，陳彬龢譯

六　《中國畫學全史》，鄭昶著

七　《藝舟雙輯》，包世臣著

八　《美術叢書》，上海神州國光社印

九　《中國書學淺説》，諸宗元著

一〇　《中國美術小史》，滕固著

一一　《東方雜誌‧中國美術號》兩冊

一二　《佩文齋書畫譜》

一三　《中國經書史》，中村不折著

一四　《畫法要錄》，余紹宋著

圖版索引

名詞索引

A Brief History of
Chinese Art

鄭昶 著

責任編輯　王春永
裝幀設計　譚一清
排　　版　黎　浪
印　　務　劉漢舉

出版　　開明書店
　　　　香港北角英皇道 499 號北角工業大廈一樓 B
　　　　電話：(852) 2137 2338　傳真：(852) 2713 8202
　　　　電子郵件：info@chunghwabook.com.hk
　　　　網址：http://www.chunghwabook.com.hk

發行　　香港聯合書刊物流有限公司
　　　　香港新界荃灣德士古道 220-248 號
　　　　荃灣工業中心 16 樓
　　　　電話：(852) 2150 2100　傳真：(852) 2407 3062
　　　　電子郵件：info@suplogistics.com.hk

印刷　　美雅印刷製本有限公司
　　　　香港觀塘榮業街 6 號 海濱工業大廈 4 樓 A 室

版次　　2022 年 10 月初版
　　　　© 2022 開明書店

規格　　16 開（210mm×135mm）

ISBN　　978-962-459-271-9

極簡中國美術史（索引版）